世界名畫家全集　何政廣主編

沙金 Sargent

藝術家出版社

世紀水彩畫大師

沙 金
Sargent

何政廣●主編

藝術家出版社

目　錄

前言

約翰・辛格・沙金（John Singer Sargent 1856~1925）是十九世紀末至二十世紀初葉活躍在歐美兩地的優秀人像畫家，同時更是一位卓越的水彩畫大師。他所畫人像酷似真實，為大家讚賞；在水彩畫方面，對於光與形的處理，殊非一般畫家所能表達，尤其是他常遵從美的需求，永遠保持著技法的新鮮，引人入勝。

沙金是美國籍畫家，但他卻是出生在義大利的翡冷翠。他的母親瑪麗是費城富有的皮貨商女兒，年輕時到歐遊歷，非常喜愛義大利，與費城名醫費茲威廉・沙金結婚後，即遷居各國藝術家與作家薈萃之地翡冷翠，兩年後生下第一個孩子約翰・辛格・沙金。約翰從小受母親影響愛好音樂和水彩畫，喜愛觀察大自然作速寫。美國著名畫家惠斯勒看過他的水彩與素描，讚賞有加。

一八七四年父母為了鼓勵他從事繪畫，舉家遷往巴黎。當時，巴黎的一群畫家舉辦了一場革命性的展覽——印象派畫展。沙金跟隨巴黎美術學院著名人像畫家卡拉斯・杜倫學畫。一八七七年他參加巴黎沙龍受到讚賞，杜倫答應沙金為他畫一幅像，參加沙龍展受到普遍注目，一舉成名。後來他到過西班牙、荷蘭，專心研究維拉斯蓋茲和哈爾斯名畫，企圖尋找名家繪畫技巧的秘密。

一八八三年是沙金生涯中的轉捩點，換了一間更大更合適的畫室，對未來充滿希望的心情下，住進新居。這時他已是沙龍中定期的展出者，成功地樹立起新一代藝術家的形象。

一八八四年沙金完成了一幅法國銀行家的年輕太太高屆奧夫人全身像，送到巴黎沙龍展出。這幅畫描繪高屆奧夫人穿襲黑色低胸晚禮服，頭向左側，帶淡紫色高調的白皙皮膚明艷照人。但展出結果出人意料，多數觀眾均感不滿，高屆奧夫人要求他把此畫由沙龍收回。直到一九一六年紐約大都會美術館購入此畫時，沙金受驚心情仍未平復，而堅持必須更改畫名。因此這幅畫現已改稱為〈X夫人〉畫像。

一八八五年夏天，沙金離開巴黎到英國。他研究莫內一系列乾草堆繪畫。受到莫內啟發，他實驗一種新的著色與描繪光的技法，於一八八七年畫了一幅題為〈康乃馨、百合，百合與薔薇〉（當時流行歌曲名）的畫，參加倫敦皇家藝術學院展覽，獲該院高價購藏，得到很大的成功。後來他回到美國，想不到X夫人畫像事件早已使他在美國盛享大名。在波士頓美術館的首次畫展，名流雲集。幾乎一夜之間，沙金成了美國肖像畫壇盟主。要求他畫像的人戶限為穿。他的盛名回流倫敦，三十五歲時，沙金已被英國畫壇稱為活在世上最卓越的肖像畫家。

一八八七年沙金在英國鄉村，繁茂綠意中，專注表達光線與色彩，重新喚起對水彩畫的興趣。後來他曾為波士頓公共圖書館作壁畫。一九二五年四月十五日最後一幅壁畫即將完成之際，沙金這位一代大師在睡眠中去世。

沙金生前可謂名利雙收。英美著名大學贈與他名譽學位，著名美術館也收藏有他的許多名作。

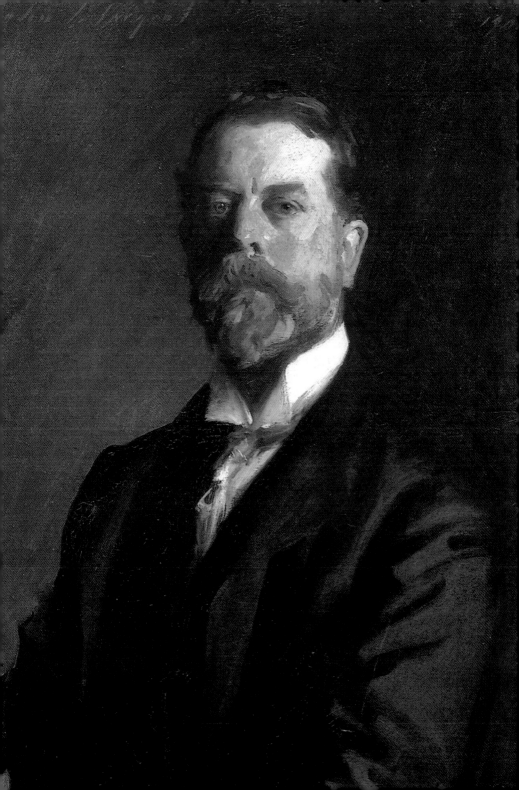

世紀水彩畫大師
沙金的生涯與藝術

序幕——沙金畫展

　　「沙金畫展」是一項巡迴英、美兩國三大城市的展覽。第一站在倫敦的「泰德美術館」（Tate Gallery）揭幕，從一九九八年十月十五日至一九九九年一月十七日；然後轉往美國首都華盛頓「國家美術館」，展期從二月二十一日到五月三十一日；最後一站是在波士頓美術館舉行，時間從六月二十七日至九月二十日。三館總共的展期長達九個月。

　　一九九九年六月二十五日的清晨八點，哈佛大學的美術館門口已經擠滿一大群人在排隊。將近九點才正式進場，演講廳是在地下室，一樓已經準備了美式的早點，除了各種糕餅點心外，咖啡、茶水全部免費供應，在半個小時內，讓參加的五百名聽眾都嚐到甜頭。

　　這是美國畫家沙金（John Singer Sargent 1856 — 1925）在波士頓畫展揭幕前的討論會。主題是「沙金的壁畫計畫」。研討會由三個單位主辦，分別是哈佛大學美術館、波士頓美術館和波

自畫像　1906 年　油彩、畫布　70 × 53cm　迪克里烏弗士畫廊藏（前頁圖）

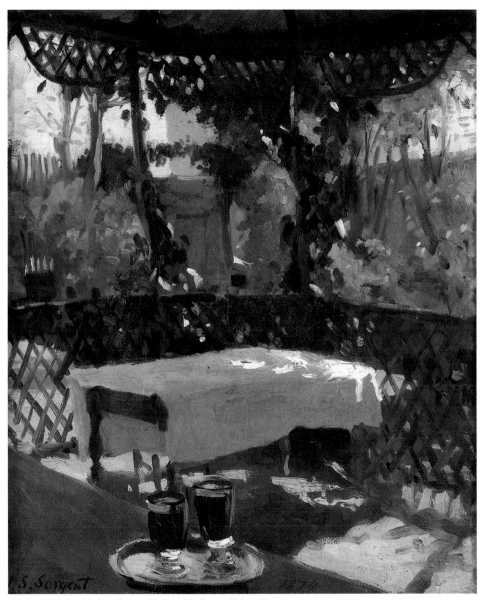

酒杯　1874年　油彩、畫布　45.7×36.8cm　私人收藏

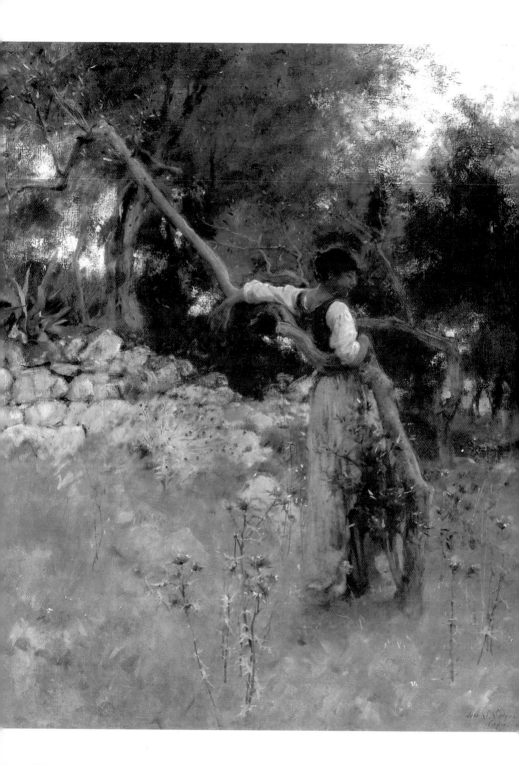

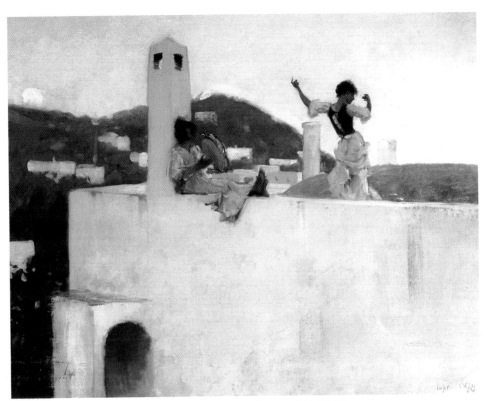

卡布里　1878 年　油彩、畫布　50.8 × 63.5cm　華盛頓可可倫美術館藏
橄欖樹叢旁的卡布里女郎　1878 年　油彩、畫布　76.8 × 63.2cm　波士頓美術藏（左頁圖）

士頓圖書館，因為這三個機構都曾經聘請過這位出生義大利，揚名巴黎，定居倫敦的美國畫家沙金製作壁畫。

當天的節目非常充實，早上安排了三個小時的演講，有五項專題。首先由哈佛美術館主任致歡迎詞，說明舉辦這次討論會的意義與介紹講者。

共分五場演講，每個人只有半小時，中間不休息。第一位是波士頓的獨立學者，介紹沙金怎麼會接受這項任務？如何著手、研究、調查。接著分別由三個機構的代表們介紹各自壁畫的內容與特色，全有幻燈片輔助。一般藝術史家很少去做壁畫的研究，

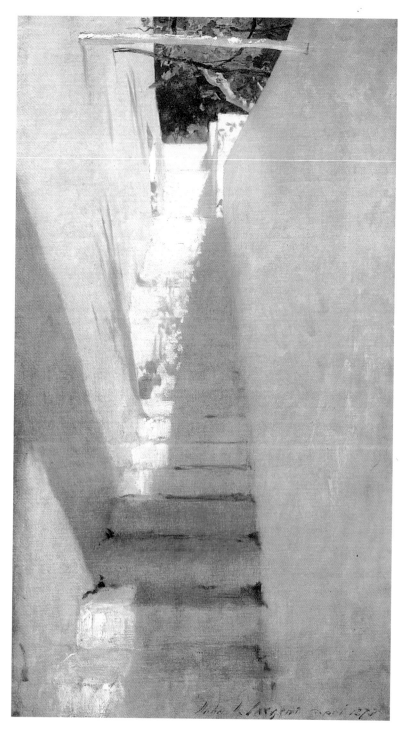

卡布里的石階
1878年　油彩、
畫布　81.9×
46.3cm　私人收
藏

卡布里女郎　1878年　油彩、畫布　43.2×30.5cm　私人收藏

這一次全都齊聚一堂，眞是一次難得的硏討會。各項演講結束後，聽眾可以直接去和講者請教與討論。

　　早上進場的時候，資料袋裡贈送了三種入場券，可以去參觀壁畫。因爲晚上的活動是在波士頓，所以大家都先去看就近的哈佛大學圖書館的兩幅壁畫和美術館展出的壁畫草稿、素描與資

卡蜜拉‧波塔娜　1879 年　油彩、畫布　59.7 × 49.5cm
俄亥俄州哥倫布美術館藏

料。接著坐地鐵過查理士河，出了車站有專用巴士接到波士頓美
術館，一百六十件作品正在預展，看完畫展與壁畫至少要三個小
時。又可搭巴士或地鐵到波士頓圖書館。

　　想不到下午五點半在波士頓圖書館演講廳的五百座位又爆
滿。早上去劍橋聽演講的聽眾三分之一是年長的人，還有不少是
坐輪椅來的。而晚上的演講會聽眾顯得年輕許多，這時候學校都
放暑假，所以很多是人士來自附近的辦公大樓，當然，從早上一

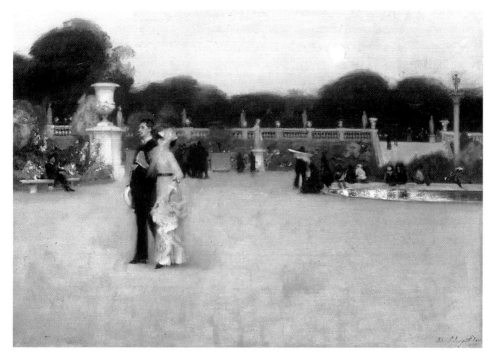

在盧森堡花園裡　1879 年　油彩、畫布　65.7×92.4cm　賓州美術館藏

直堅持參與到下午的聽眾絕對超過一半以上，其中包括不少專業社團。

　　晚上的演講人是馬里蘭大學教授莎麗・波美博士（Sally Promey），她的口才並不出眾，可是三百多頁的新著《公開的宗教畫》（Painting Religion in Public）剛剛上市，壁畫的專著並不多，她是研究波士頓圖書館壁畫的專家，所以宣傳單的內容全是擷取書中的精華與圖片。

　　演講廳在圖書館的新大樓，而參觀壁畫要穿過花園到舊大樓。舊大樓的長廊就是沙金花了二十四年仍未完成的壁畫，夏日白天的陽光透過天窗，反而看不清壁畫所繪的細節。這時候將近夜晚八點，所有走道的燈已全部打開，整個壁畫的顏色透過燈光照射，長廊內五彩繽紛，非常漂亮，這是白天絕對看不到的情

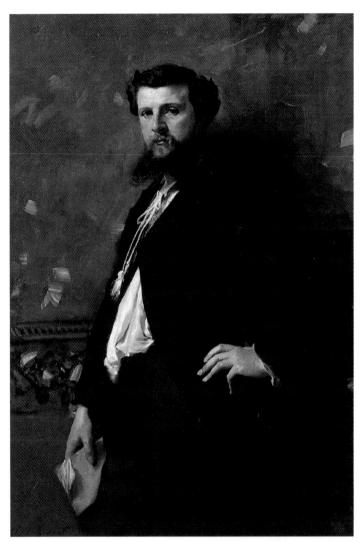

愛德華‧巴尹亭 1879 年 油彩、畫布 128 × 96cm 巴黎奧塞美術館藏
舒伯克授夫人 1880-1 年 油彩、畫布 165.1 × 109.9cm 私人收藏
（右頁圖）

景。

　　爲了沙金的畫展，不但壁畫配合展出，而擁有不少沙金作品
的「迦得納博物館」（Isabella Stewart Gardner Museum）也加
入行列，展覽水彩風景畫，它是偏重沙金在一九○七年之後的晚

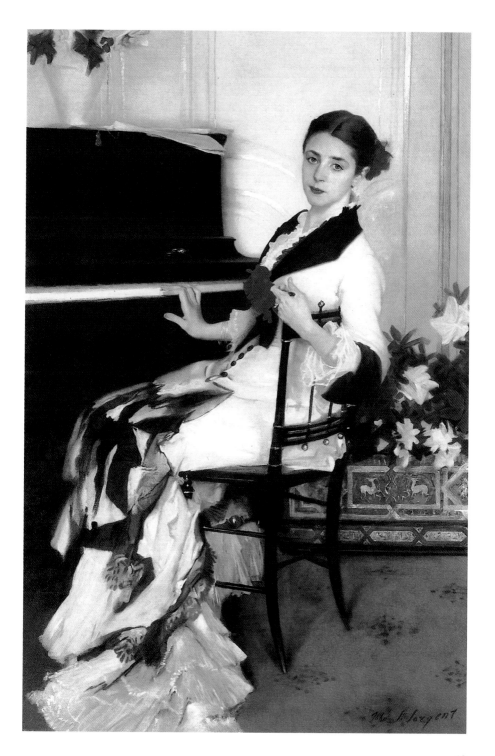

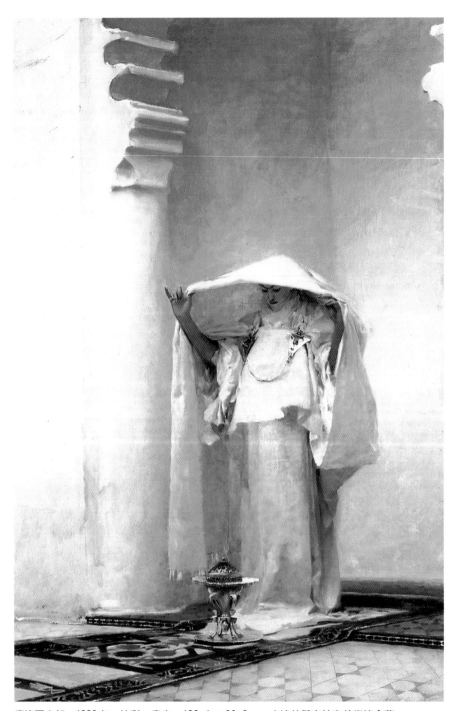

摩洛哥女郎　1880 年　油彩、畫布　139.1×90.8cm　史達林與克拉克美術協會藏

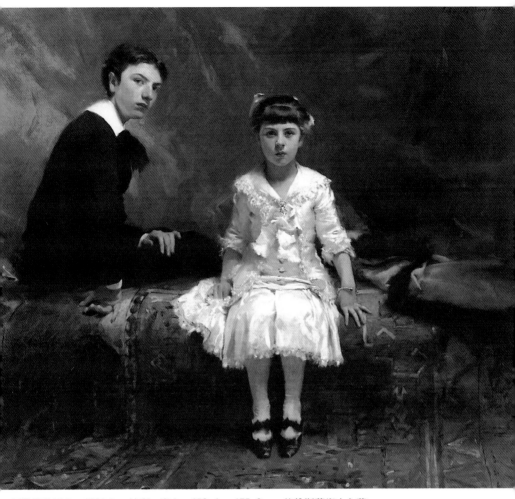

丕勒龍的子女　1881 年　油彩、畫布　152.4 × 175.3cm　格納斯藝術中心藏

期作品十四件與館藏的鎮寶。波士頓的報紙與刊物也非常合作，出專集、印專刊，把沙金畫展炒作得熱鬧非凡。

　　整個大波士頓地區的連鎖書店，都將有關沙金的專著、傳記與書冊，擺在最顯著的位置，不但利於銷售，更爲研究「沙金藝術」者帶來莫大的方便，店裡的書桌、椅子與咖啡座，都被這些看沙金展的藝術迷佔滿了。

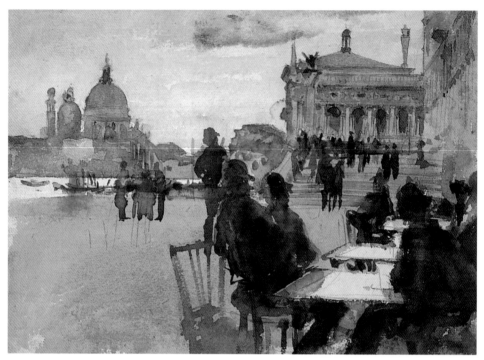

在聖契艾華尼的咖啡座　1880-2年　水彩、畫紙　24.8×34.3cm　私人收藏

　　波士頓美術館將宣傳沙金展的旗幟掛滿所有城裡重要街道的
燈柱。市政府公車配合展期，免費搭乘，而入場券都要預購，展
出時間每日從早上九點至夜晚六點，最後一週更延長至深夜。從
參觀人群的熱烈，可見文化古都波士頓的藝術水準與普及程度，
絕非虛傳。一個城市對藝術活動的重視與尊重，也令人感動。

　　沙金一生的繪畫作品超過二千五百件以上。從二十一歲開
始，人像畫就在巴黎沙龍參展，連續長達十年。三十歲定居倫敦
後，再度展翼，被英王讚譽爲最好的人像畫家。隨後應聘到美國
去畫人像，油彩的人像畫佔了六百幅。

　　他也是美國最重要的壁畫家之一，他的三大壁畫工程全在波
士頓進行，耗費了半生，但仍未完成。爲了壁畫製作，他一生採

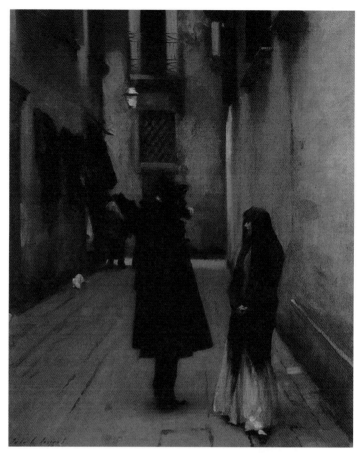

威尼斯街景　1880-2 年　油彩、畫布　73.7×60.3cm　私人收藏

訪的地區，包括埃及、近東、土耳其、希臘、義大利、西班牙、
摩洛哥與法國。因此也成爲研究西方宗教與希臘、羅馬神話的專
家了。

　　沙金從一九○○年至一九一四年間遊歷歐洲與近東，也有七
百幅以上的水彩風景畫。他對威尼斯獨有所鍾，創作有關水都的
油畫與水彩至少在一百幅以上。另有鉛筆、炭筆畫像五百張以
上，這都是沙金利用短暫的空餘時間完成的，其中包括了很多熟

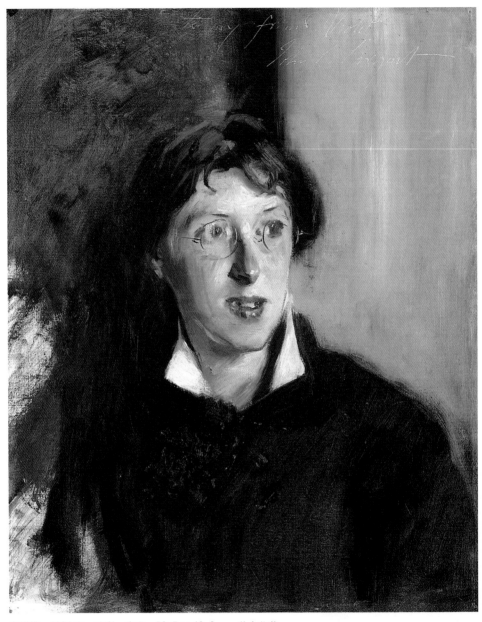

李維儂　1881年　油彩、畫布　53.7×43.2cm　私人收藏
男與女　1882年　油彩、畫布　58.4×41.3cm　私人收藏（右頁圖）

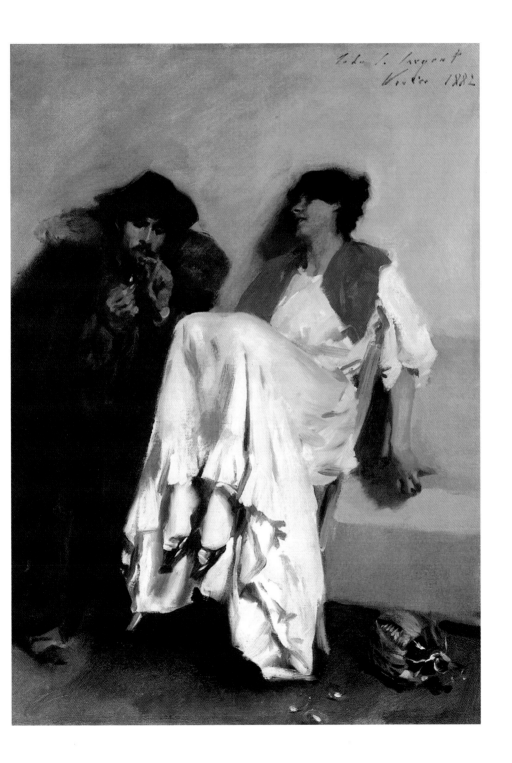

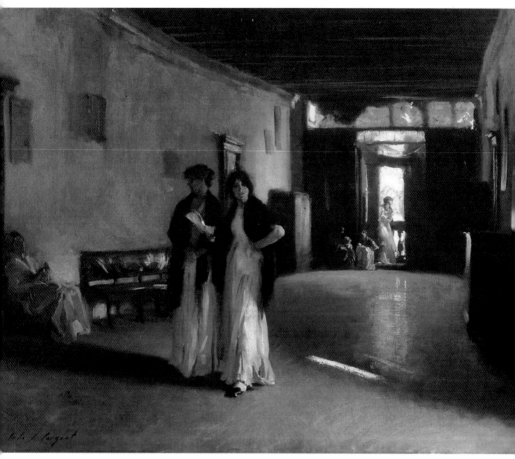

威尼斯的室內一景　1880-2 年　油彩、畫布　68.3 × 87cm　匹茲堡卡內基美術館藏

識的藝術家朋友的畫像。

　　沙金一度曾為英國政府的戰地畫家，有關戰地的題材非常醒目，其中包括了最偉大的作品〈毒氣攻擊〉（Gassed）。

　　從少年時代隨身攜帶的各種尺寸的素描本、寫生簿，積存已經多達百餘冊，即便是隨手畫的作品，沙金也都以非常認真的態度來處理結構與線條。

　　沙金以人像畫成名，享譽各國，戶外的水彩畫數量最多，而

佛羅里達的棕櫚灘　1917年　水彩、畫紙　34.9×53.3cm　紐約大都會美術館藏

「男性裸畫」是他的嗜好。一九九五年美國麻州中部的「沃斯特美術館」曾經展出這些從未示人的畫品。其中有的是英國士兵在溪旁洗澡與光身曬太陽的，和美國黑人裸體坐在海邊衝浪的畫面。

綜觀沙金一生忙碌異常，他是個動作勤快、即刻實踐、勤於研究、懂得利用時間而能隨時隨地學習的畫家。他雖然沒有任何一張學校的正式文憑，卻擁有全世界無數學術機構贈予的榮譽；包括美國最有名的哈佛大學與耶魯大學都曾授予他博士學位。這位謹言慎行的世界級大畫家，一直在尋求創新，延續與發揚西方藝術的精神。

美術、音樂・天生才華

一八五四年九月十三日，一對年輕夫婦在英國利物浦上岸，

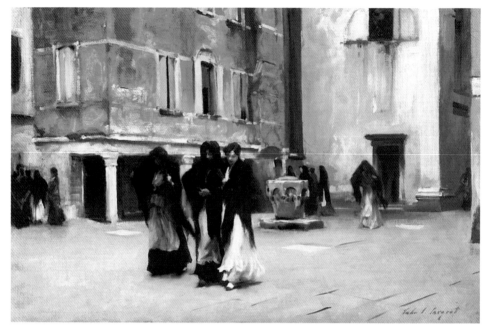

步出威尼斯的教堂　1882 年　油彩、畫布　55.9×85.1cm　私人收藏

男的是三十四歲的費威廉（Fitzwilliam Sargent），女的是二十
八歲的瑪麗（Mary Newbold Sargent），他們來自美國東部的費
城。他開一間小診所，同時做些文字的工作。當年輕夫婦的長女
於兩歲夭折時，整個家庭全變了，瑪麗精神崩潰，疾病纏身，無
計可施之下，決定遷居到國外，換個環境或有康復的機會。

　　他們去到巴黎近郊，費威廉到城裡學法國醫術。瑪麗又懷孕
了，她很容易受風寒而感冒，頭痛經常不斷，所以想移居法國南
部地區，不巧當時正是霍亂流行，只好轉往義大利的翡冷翠。

　　一八五六年一月十二日，第二個孩子（長子）出生，嬰兒
的名字無法決定，最後合取祖父與曾祖父的名字爲「約翰・辛
格」（John Singer）。次年一月二十九日，第三個孩子相繼出
世，爲次女艾蜜麗（Emily）。

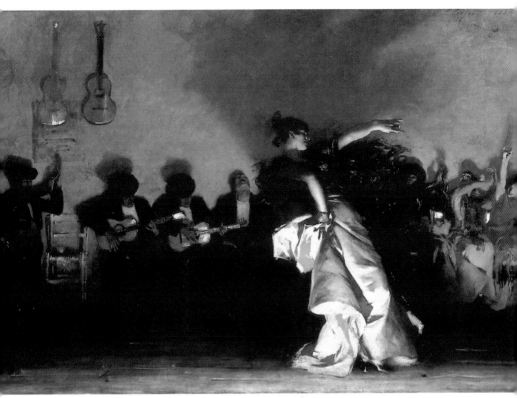

艾爾·珍里歐　1882年　油彩、畫布　239.4×348cm　波士頓美術館藏

　　瑪麗毫無打算回家的念頭，她已經連續懷孕五次，對一個女人來說，身心的疲勞根本沒有體力橫渡海洋。他們也不奢望有長遠的計畫，曆表上只能安排後面幾個月的生活而已。任何一地，不曾久居，因為沒有一處值得定居。最大的要求就是避免因氣候冷熱的極端性而引起病痛，只能安排夏天住在山區，而冬天找到陽光。

　　年輕夫婦只有很少的收入，經濟的拮据，奢談抱負。一八五○年由於瑪麗的父親去世，留下一萬元的遺產給他們，每年可得些許利息。一八五九年瑪麗的母親去世，她是唯一的子女，因此

陰灰天空下的威尼斯 1880年或1882年 油彩、畫布 50.8×69.9cm 私人收藏
陰灰天空下的威尼斯（局部）（右頁圖）

又獲得一筆遺產。這是他們家僅有的資源，一直到長子沙金成名賺錢，才擺脫了貧窮。

對瑪麗來說，金錢無法買回健康。爲了追求陽光與空氣，經年累月的東奔西跑，沒有朋友，也沒有職業。

艾蜜麗四歲那年，背部受傷，脊椎骨重挫，導致一邊肩膀較高，腰也不能挺直，隨著年齡增長更爲顯著。她並不抱怨，很愛唱歌，變得害羞，不喜歡眾人圍著她。

「不健康」是這家人的大敵，因此對長子特別留意照顧。沙金喜愛戶外運動，對大自然的一切都好奇，父母培養他要有良

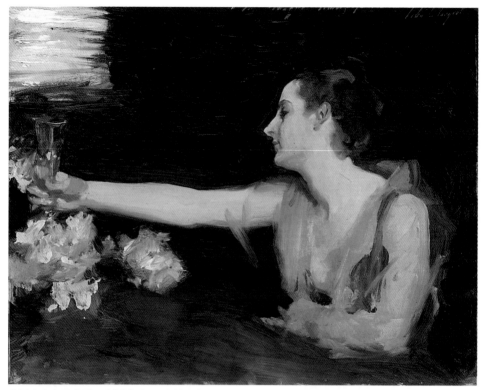

高屈奧夫人的小酌　1883 年　油彩、畫布　32×41cm　波士頓迦得納美術館藏
一陣風　1883-5 年　油彩、畫布　61.6×38.1cm　私人收藏（右頁圖）

好的氣質，學習忍耐與善待別人。五歲開始教他法文、英文，各
種書本就是他知識最主要的來源，小沙金也常讀聖經，卻很少上
教堂。有空的時候，他也喜歡塗塗畫畫，不滿五歲，沙金爲父親
畫了第一張人像，受到誇讚，他的獎品與禮物都是素描本。

　　事實上這家人中，母親瑪麗可算是一位水彩畫家。她畫的比
寫的多，習慣用畫圖來記錄見聞，隨身攜帶空白的畫本，畫下所
看到的東西。父親費威廉喜歡讀書和彈鋼琴來打發時間，也好塡
補沒有朋友的寂寞。

　　沙金的表現沒有讓父母失望，雖然在速度與層次方面，不免

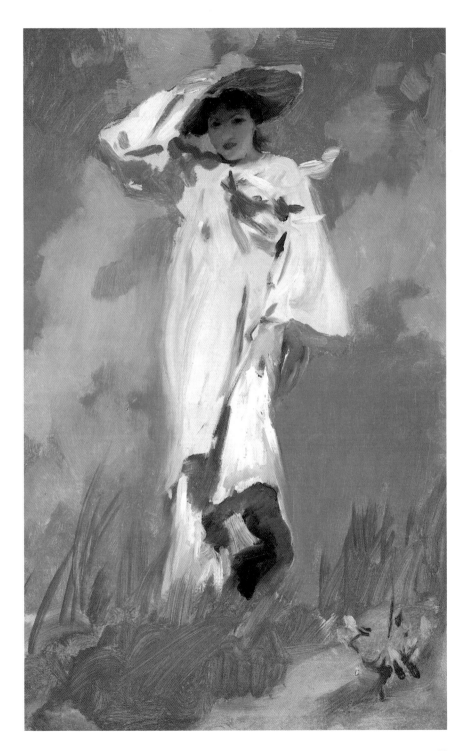

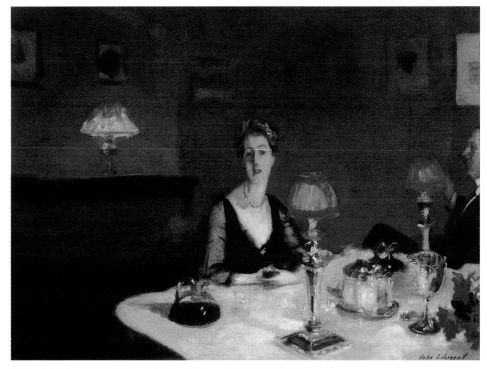

晚餐　1884年　油彩、畫布　51.4×66.7cm　舊金山美術館藏

有高估發展的跡象。至少他得到了雙親的眞傳，將來不是一位畫家，也會是一位鋼琴家。

　　離家十一年後，費威廉回美國看父母，家人仍在歐洲。一八六五年的四月，他們四歲的三女又去世。傷心之餘，只好旅行各地來化解心情的悲傷，到西班牙、瑞士、倫敦、巴黎，最後在法國南部的尼斯稍作停留。這家人每年就是這樣打包、拆箱，上路好幾次，過著流浪的生活，在逃避什麼？又好像在追求什麼？

　　生活的不安定，使沙金沒有正式學校的課程。沒事也好，有事也好，繪畫成了沙金從小到老永遠不厭的最愛。畫畫時，他仔細而專心，先畫草圖，再上色。在家裡，都以倫敦新聞的插圖爲藍本。輪船、風景、動物、山水都畫。在十歲以前留下的一些畫

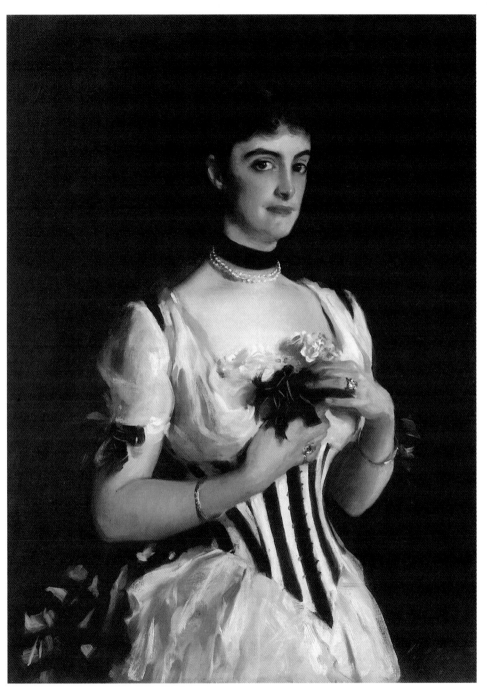

威頓費普夫人　1884年　油彩、畫布　88.9×64.8cm　私人收藏

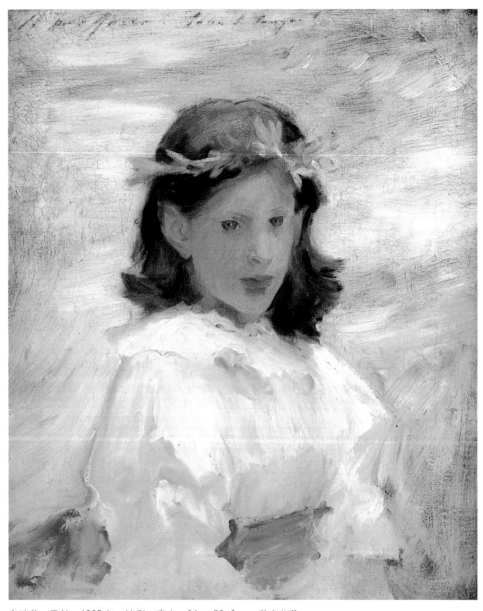

泰瑞莎・果絲　1885 年　油彩、畫布　61 × 50.8cm　私人收藏
維克斯家的孩子　1884 年　油彩、畫布　137.8 × 91.1cm　弗林特美術協會藏（右頁圖）

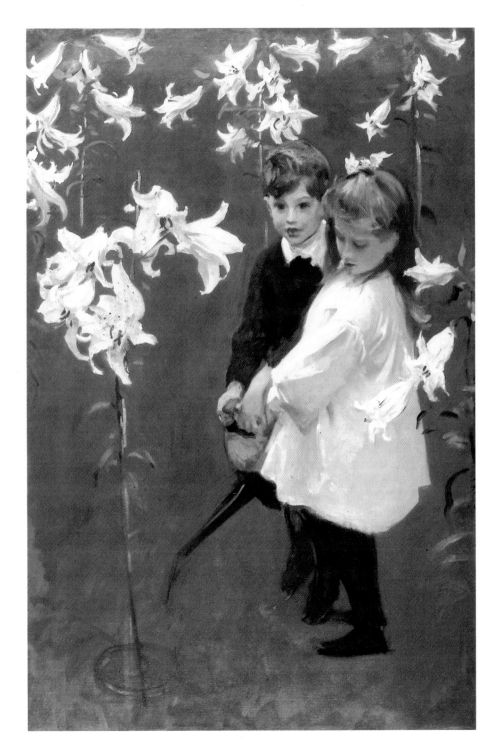

37

家園　1885 年　油彩、畫布　73 × 96.5cm　底特律美術協會藏

本，讓人不敢相信這個年輕的孩子，會有那麼細節的描繪。

　　瑪麗一共生了六個子女，四女二男，一半夭折，最小的妹妹
薇歐蕾（Violet）比沙金小十四歲。另外一個弟弟二歲就死了。
因而在當時的環境，「保命」都不容易。

　　每年多天這家人一定回到法國尼斯，除了母親的緣故，也是
爲了艾蜜麗背部的理由。至於下一站到那裡，全由老天決定，他
們在和大自然相抗。而沙金從描繪自然，終與自然爲伍；從小搬
家的日子，已經習以爲常，他的寫生本，全是描繪各地景致的印

在果園　1886 年　油彩、畫布　61×73.7cm　私人收藏

象：羅馬、龐貝、卡布里、那不勒斯，一直到阿爾卑斯山麓，這
只不過是一八六九年春天到早秋的行程。

　　義大利的這些名城、教堂、王宮、博物館、花園，都是歐洲
藝術的精華，無形中陶冶了習畫者的品味。沙金從模仿中學習，
從臨摹中訓練，已經十五歲的他，從小在孤立中成長，沒有朋
友，沒有玩伴，甚而沒有固定的家。他從來不知道如何去安排未
來，也沒有任何的打算與想法，到時跟著大人跑。尤其是缺乏有
系統的正式教育。

　　做母親的看到兒子繪畫的成績而感慨萬千，如果沙金能得到
真正好的藝術教育，一定會是一位出眾的天才。

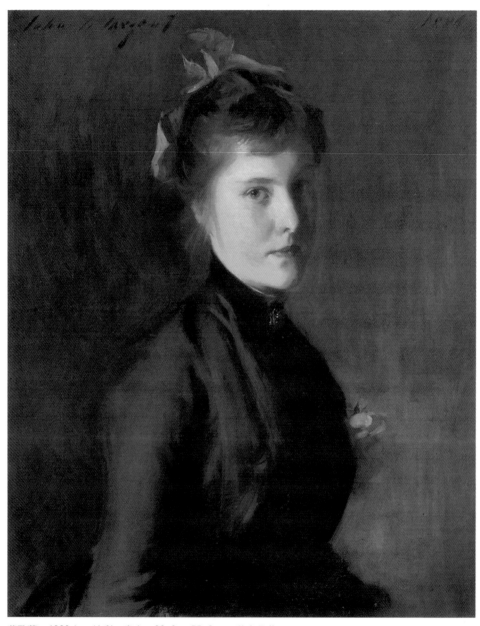

薇歐蕾　1886 年　油彩、畫布　69.9 × 55.9cm　私人收藏
花叢　1886 年　油彩、畫布　61.9 × 91.1cm　私人收藏（右頁圖）

　　好在父母的傳授與言行的表現，使得孩子仍還不致於全然脫離現代的世界。沙金從九歲開始用英文寫信回美國。樂器方面，精於曼陀林（Mandolin）與鋼琴，貝多芬、蕭邦的曲子熟得不必看譜。家裡交談用英文，可是各地請來的幫傭，都是說法文、義大利文、德文和西班牙文。到了後來，經過廿年的遷徙日子，沙金不但外國語奠造了基礎，而對歐洲歷史、地理的熟稔更不是一般同齡孩子可比。每到一個地方，不論繁榮與荒涼，當地的建築、風景、藝術與植物花卉，又是新的教材。沙金對於歐洲各國博物館收藏品之熟悉，對於未來藝術創作的生涯是一大助力。

　　只要停留時間允許，沙金總是註冊入學，可是從來沒有讀完整個學期。為了充實生活，他學舞蹈、溜冰。為了想進正式學校，必須考取高中，也請了家教惡補拉丁文、希臘文、數學、歷史、地理與德文。一八七二年的一月中，沙金只讀了三個月的課

程又要結束了，因為艾蜜麗病危。他們實在不忍心看到從小就受苦痛的軀體高燒不退，只好往南遷徙。

　　這家人從來沒有想到把沙金放在第一考慮的位置，也從來沒有徵求過他的意見，快要十七歲的男孩總是順著家人。費威廉覺得自己的兒子就是米開朗基羅第二，只是找不到名師指點，想不到五十年後，沙金真的得到「現代米開朗基羅」的美名。

師承法國人像畫家——杜蘭

　　一八七四年的中旬，十八歲的沙金在父親的陪同下拜訪了卡羅勒斯・杜蘭（Carolus-Duran）的畫室，杜蘭畫室的課程非常緊湊，包括：鉛筆寫生風景，到博物館仿製名畫和水彩。當老師看到了沙金攜帶來的水彩畫和寫生本後，決定收錄他為學生。

　　杜蘭出生於一八三八年，年少出眾，十五歲開始在羅浮宮臨摹大師作品，各種比賽參展，從不落後，得到大小獎項無數，畫具畫材全用贏得的獎金購置。一八六六年法國沙龍年展，作品得獎，賣給了博物館。他太太的畫像，奪得了一八六九年沙龍的銀

老椅子　1886 年　油彩、畫布　67.3 × 55.9cm　私人收藏
玫瑰　1886 年　油彩、畫布　22.8 × 73.6cm　私人收藏（左頁圖）

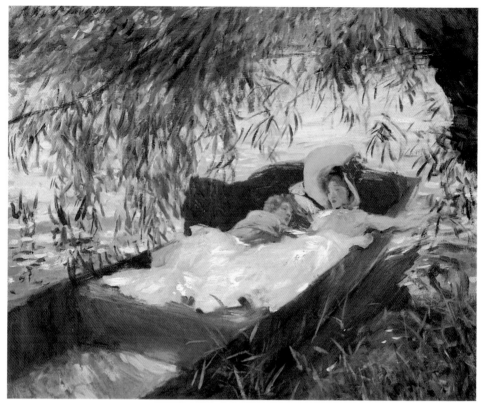

雙姝在垂柳下的小舟沈睡　1887年　油彩、畫布　55.9×68.6cm　里斯本卡羅土地美術館藏
印卻斯夫人　1887年　油彩、畫布　86.4×60.6cm　波士頓美術館藏（右頁圖）

牌獎，為羅浮宮收藏。杜蘭變成當時法國巴黎最有名的人像畫藝
術家。

　　杜蘭的成名全靠自己的努力，幾乎沒有任何外援，他的獨立
個性所奮鬥的成就也是少見的例子。曾經受聘於羅馬為「法國藝
術學院」的主任，開館授徒是從一八七三年的春天開始。他只有
在星期二和星期五的早上授課，學生必須要有自己的畫室，每天
工作。每個學生每個月付二十法朗學費。當時教師的成功與否是
由學生作品得獎的排名來證明，學生先由老師來測試，老師再選

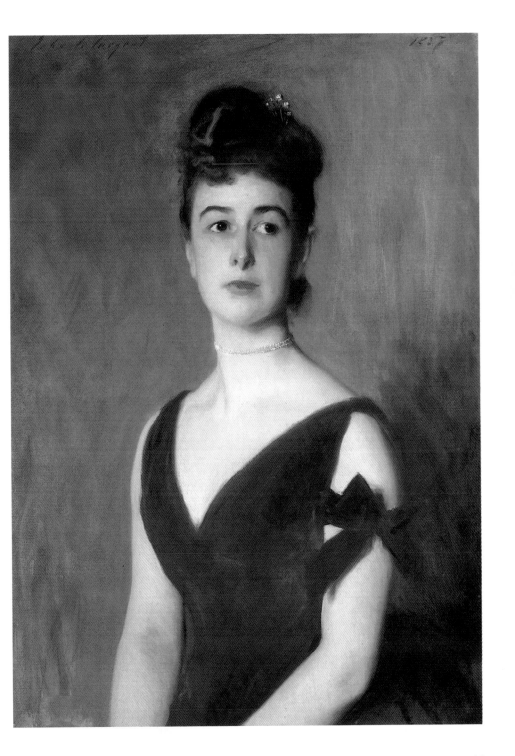

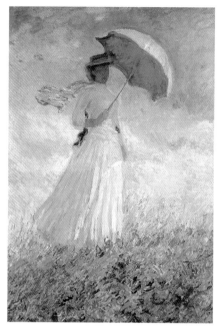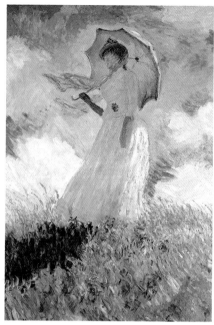

莫內　撐陽傘的女人（面向右）　1886 年　油彩、畫布　131×88cm　奧塞美術館藏（左圖）
莫內　撐陽傘的女人（面向左）　1886 年　油彩、畫布　131×88cm　奧塞美術館藏（右圖）

出優秀學生的寫生繪畫、建築圖案、雕刻等送往沙龍參展，由其他的藝術家來評定。每個參展得註明參加項目、出生地方與住址，最後是老師姓名。

　　杜蘭教學法的重要價值，在於每個步驟與過程，沒有學好絕不越過，反覆練習，直到熟練。從基本描繪到水彩畫筆用法，這是最初的課程，然後是圖面設計，輪廓線條的畫法。如果需要色彩，又是另外一種教學形式。前面的課程必然與後面的內容銜接，整個教學應用採用累進，而非填鴨方式。

　　杜蘭是一位認真的老師，堅持用法文授課，而在畫室中必須以法文交談，害苦了許多外國學生，晚上只好去惡補法文。

　　沙金能拜杜蘭為師，這是他一生中最快樂的時刻，至少有了正確的方向與目標，從此不必跟隨家人永遠在做季節性的遷移，

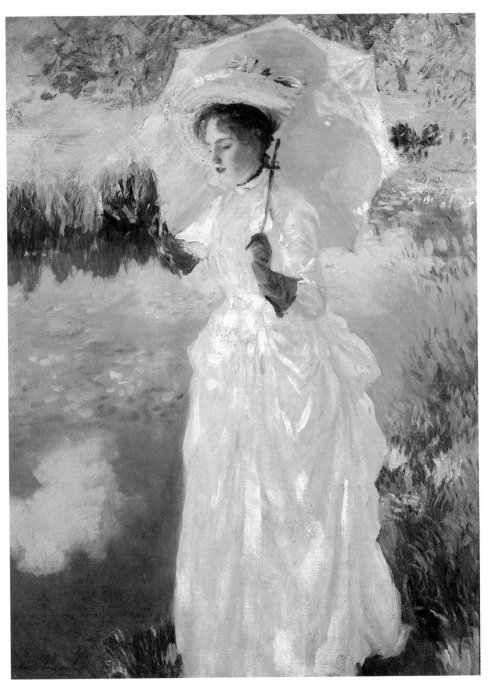

晨間散步　1888 年　油彩、畫布　67.3 × 50.2cm　私人收藏

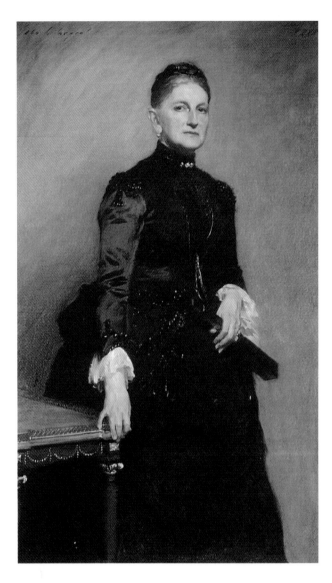

阿德莉安・艾斯靈夫人　1888年
油彩、畫布　154×93cm

艾莉絲・Ｖ・雪波德　1888年
油彩、畫布　73.7×58.4cm
私人收藏（右頁圖）

只需放長假時再去會見父母。

　　對沙金這種學生而言，他用了最少的花費就獲得杜蘭最重大
的藝術成就，因為所有的理論必須靠實際的畫法和經驗才能領
會，才可悟道。杜蘭每週兩次固定來檢視學生作品，批評與指導

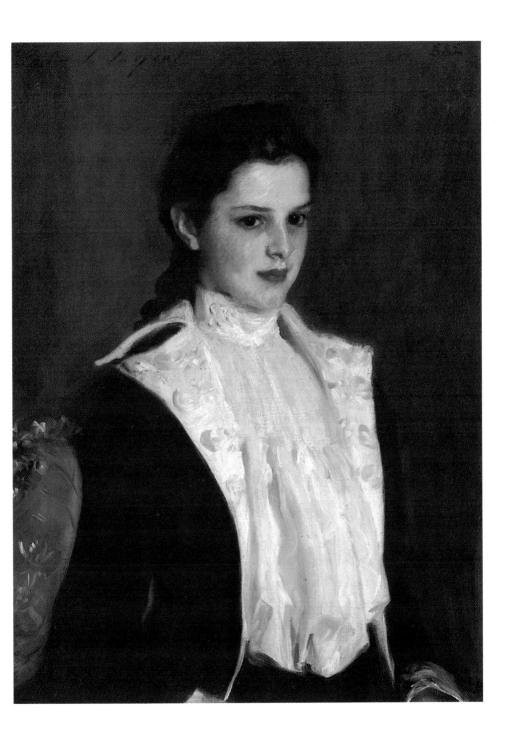

49

畫法。對於新來的學生，第一次上課都幫忙畫，做為教學課程。沙金記得杜蘭重畫整個臉部，短短五分鐘，就是一張好畫，他一直保存著。

　　沙金每天清晨七點進工作室，中午前回到公寓。下午去博物館、畫廊或是再回畫室。最重要的是結交了很多朋友。杜蘭的二十四個學生中，只有二個是法國人，其餘多來自外國，以美國學生最多。每天清晨沙金出發去畫室前，一定與妹妹艾蜜麗共用早餐，艾蜜麗知道自己將來不可能結婚，未來一生要靠沙金的接納；艾麗蜜需要沙金，視他為生命中的光芒，而沙金也少不了她，當父母雙雙離世後，兄妹二人相依為命，出外的旅行，甚至到美國，都是結伴同行。

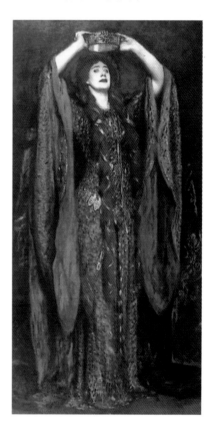

　　一八七四年的十月二十七日，沙金通過了入大學的會考，證實了他的優秀實力，是杜蘭的學生中唯一上榜的。沙金同時成為許多同學寫家信中描述的對象，說他是天才，繪畫像是大師作品，用色尤其上乘，語文能力一樣好，更有一付好耳朵會欣賞音樂。這些同學學成回國，開創了美國的畫壇。沙金每次到美國，他們均盛情款待，回報當年沙金對朋友的照顧。

　　沙金的母親只要住在巴黎的時候，一定宴請兒子的同學，她很關心沙金所交往的新朋友，而這群習畫的年輕人也非常驚訝，從來沒有遇到過一位女士和他們論畫能如此精闢。瑪麗自己也很高興，固定每年十月到第二年的四、五月留在巴黎，至少有七個月和兒子在一起。她自己也學藝術裝飾，把公寓佈置得像個家。

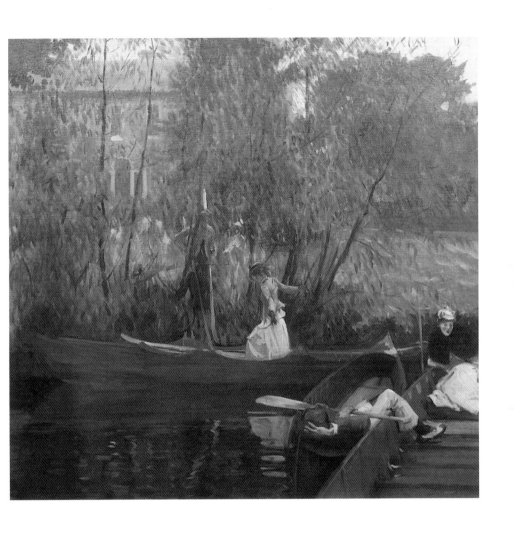

　　沙金視老師的話為金玉良言，好好奉行，任何老師對於這樣
聽話的學生當然願意傾囊相授，尤其是會考成績能提升教師的社
會地位。一八七七年法國藝術科會考，沙金名列第二，這是法國
有史以來第一次美國學生有如此好的等第。接著五月又得到裝飾
畫的三等獎。喜事接連而來，全國沙龍大展也接受了他首次參展
的人像畫。

　　一八七五年一月，杜蘭挑選了三個學生和他一起到法國南部

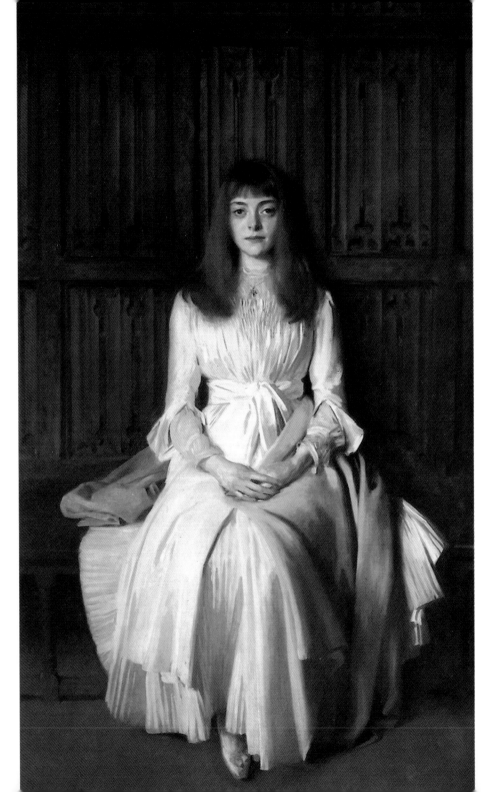

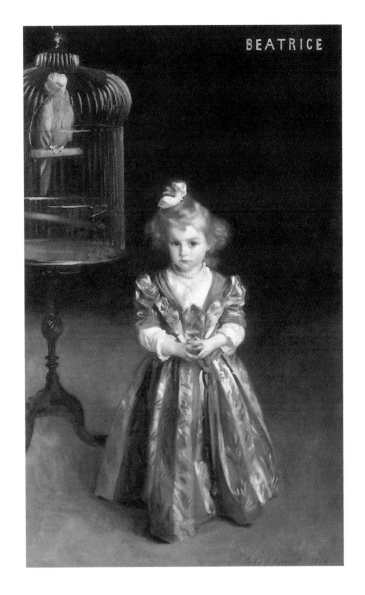

尼斯寫生、畫風景。二年後，沙金又被選中幫助杜蘭完成盧森堡
博物館壁畫工程。一八七八年沙金獲得許可，可以畫老師的人
像，第二年也在沙龍展出。

　　瑪麗寫信給彼岸的親人，突然想回美國做短暫的訪問，順便

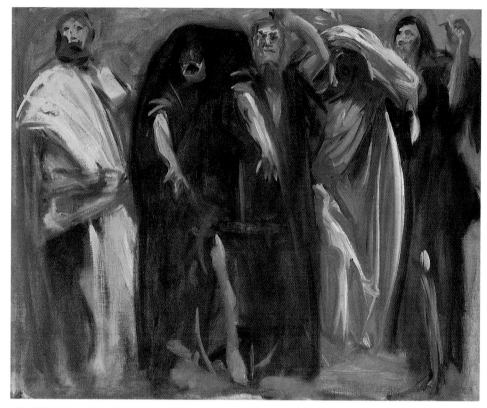

先知們的橫飾　1891-2 年　油彩、畫布　55.9×71.2cm　波士頓美術館藏
戴維斯夫人與其子　1890 年　油彩、畫布　218.8×122.6cm　洛杉磯州立美術館藏（右頁圖）

帶著兒子和艾蜜麗參觀在費城的「建國百年博覽會」。母子幾
人在一八七六年的五月底上岸，直奔費城，又參觀紐約的西點軍
校，順道去加拿大的蒙特婁及尼加拉瀑布，回程旅經芝加哥，結
束了四個月的美國行。

　　多年來母子很少如此親近，美國親友們也忘不了沙金的音樂
造詣，他彈了很多義大利名謠讓親友一飽耳福。沙金用寫生本當
日記，這些圖案所顯示的景致，隨時可以重溫故國夢。他用油畫
繪母親的像和暴風雨，又為嬌嬌畫像，也留下了尼加拉瀑布的壯
觀與雄偉。

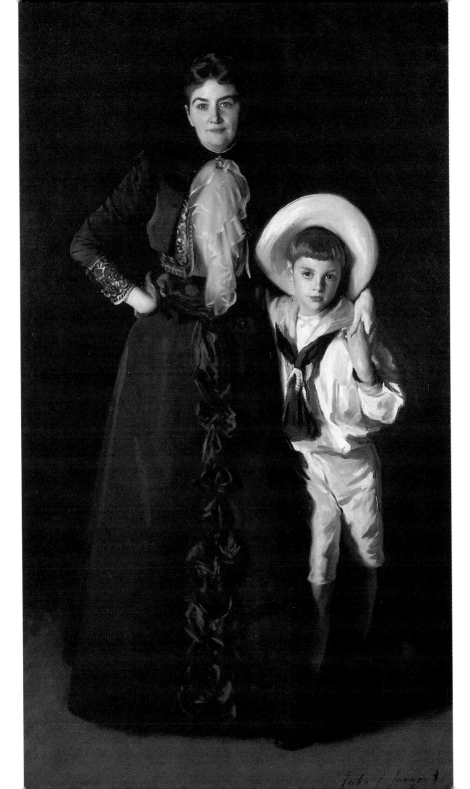

習作：戴藍斗蓬的男人　1891年　油彩、畫布　101.6×83.8cm　哈佛大學佛格美術館藏

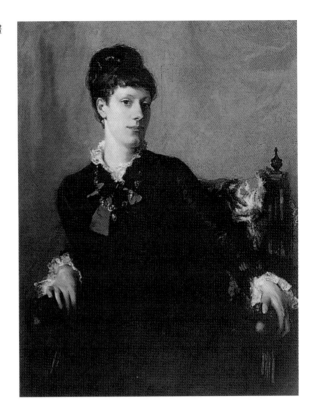

凡妮・華斯小姐　1877年　油彩、畫布 105.7×83.5cm　私人收藏

　　沙金對於畫人像並不顯得特別熱忱，他寧願選擇戶外寫生，風景才是他的最愛。素描本裡全是山、船、海景、建築，而沒有人物。

　　繪畫的範圍內，畫人像較墨守成規而改變最少的，可是畫人像卻是多數畫家賺錢的門徑。同時在當時參展沙龍，人像畫也是最能為人們所接受的畫種，通過評選，只要具備些官方所指定的技巧就行了。不論是被畫者或是畫家，人像通常最能引起注意而公開化。

　　廿一歲的沙金準備考驗自己的能力，決定畫人像參展沙龍。由於是第一次，當然就顯得很慎重，他選擇了一位女士畫半身像，也就是凡妮・華斯小姐（Miss Fanny Watts）。他先用鉛筆

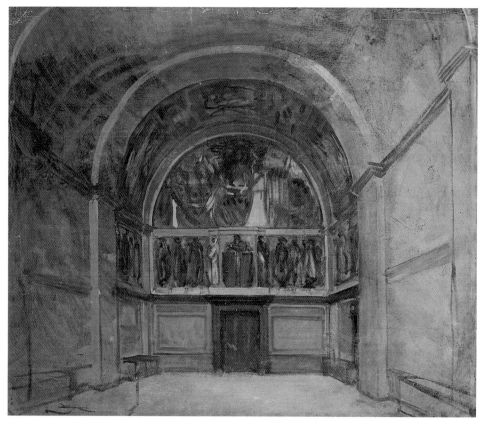

習作：希伯來式的北牆及拱頂　1892-3 年　油彩、畫布　81.3 × 100.3cm　哈佛大學佛格美術館藏
習作：阿斯塔特女神　1892-3 年　油彩、畫布　221.6 × 130.2cm　耶魯大學美術館藏（右頁圖）

打稿，然後再用油彩。華斯小姐是沙金第一次畫非家庭成員的人
像。黑色的服裝，衣領和袖口配有粉紅的蕾絲邊，胸前紮有紅絲
巾，光線使得右臉顯得明亮，她穩重的坐在高背椅上。作品讓所
有看到的人都覺得不錯。

　　沙金熱愛工作，事實上很受家教的影響，他母親的格言是
「完成它！」。自小對於太過隨便的穿著和粗率的言行，沙金是
無法苟同的。從十五歲開始，他的下巴與嘴角長出髯鬚，整齊修
剪，從不剃光，這幅形象始終沒改。

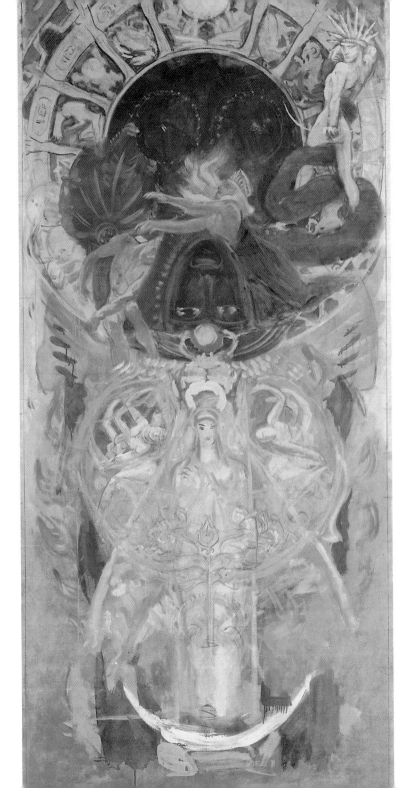

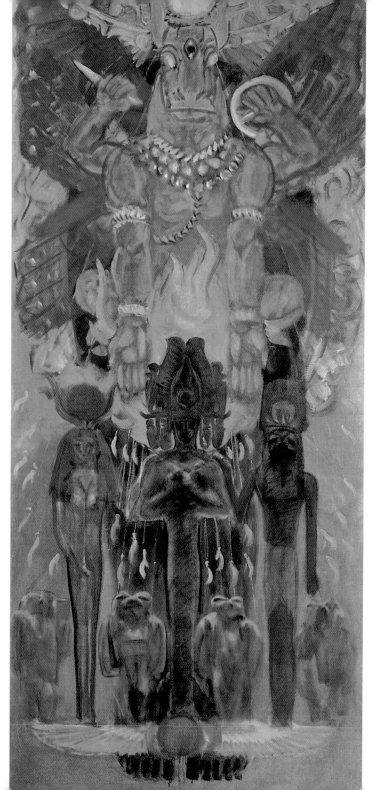

異教徒的神　1892-3 年
油彩、石墨、　布
212.7 × 113.4cm
波士頓圖書館

異教徒的神（局部）
（右頁圖）

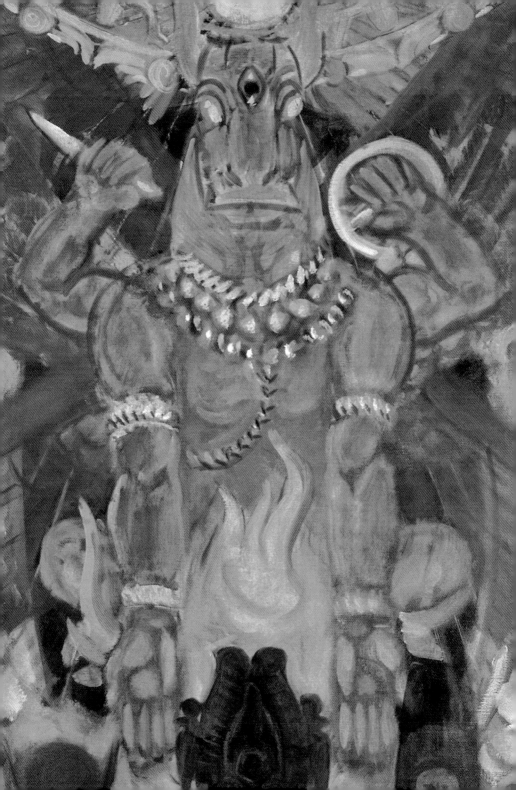

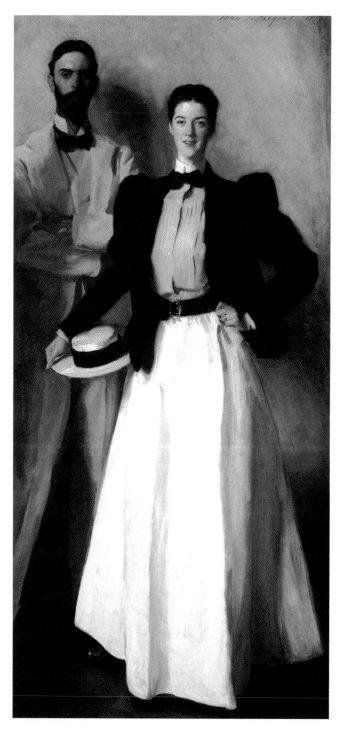

斯多克夫婦 1897 年 油
彩、畫布 211×98cm
紐約大都會美術館藏

斯多克夫婦（局部）
（右頁圖）

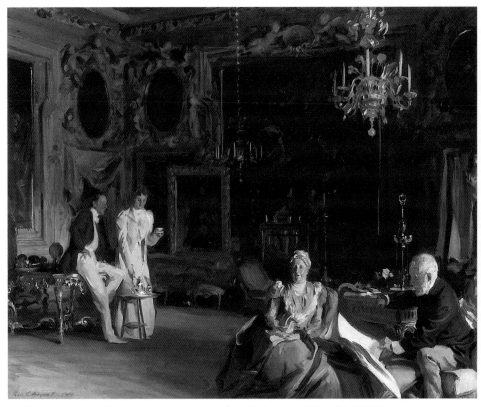

威尼斯的室內一景　1898 年　油彩、畫布　64.8×80.7cm　英國皇家藝術學院藏
威尼斯的室內一景（局部）（右頁圖）

　　沙金天生有好人緣，總是一群人圍著他，不論是用餐、旅行
或工作，都有人陪伴。過去小時候老是孤獨一個人，所以沙金也
珍惜這份友誼。由於他太受歡迎，無形中社交生活佔了不少時
間，只有利用其他時間辛勤作畫，因而生活忙碌得像部機器。不
但在巴黎的美國學生喜歡他，就是法國同學，他也一視同仁。有
一天同學保羅・賀勒（Paul Cesar Hellen,1859 — 1927）要求沙金
去他畫室，沙金發覺一大堆很好的畫正被保羅摔出。保羅不滿意
自己的創作，覺得沒有希望；沙金卻把畫撿起來仔細端詳，說：
「因為你經常看它，已經失去眼力及感覺，沒有一個人是想畫什

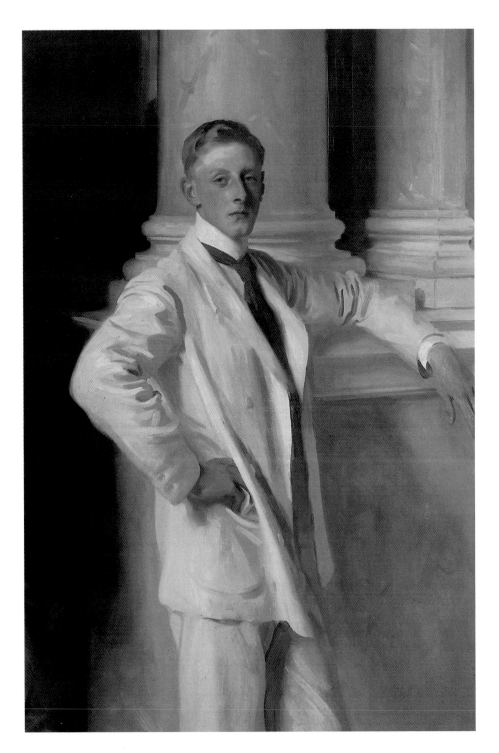

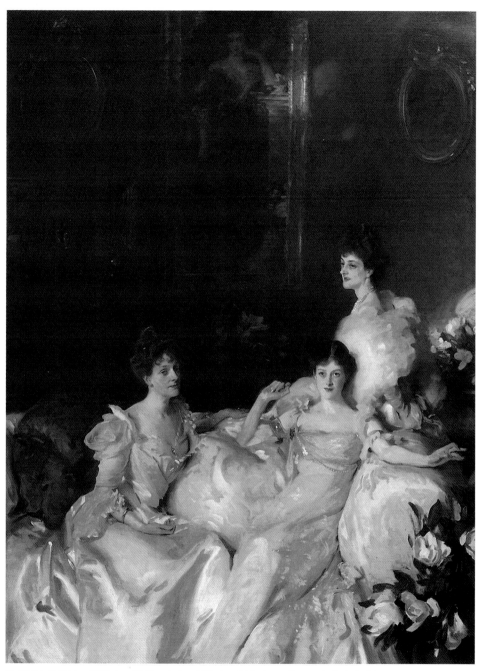

韋德罕家的姐妹　1899 年　油彩、畫布　289.6 × 213.4cm　紐約大都會美術館藏
戴爾豪斯卿爵　1900 年　油彩、畫布　152.4 × 101.6cm　私人收藏（左頁圖）

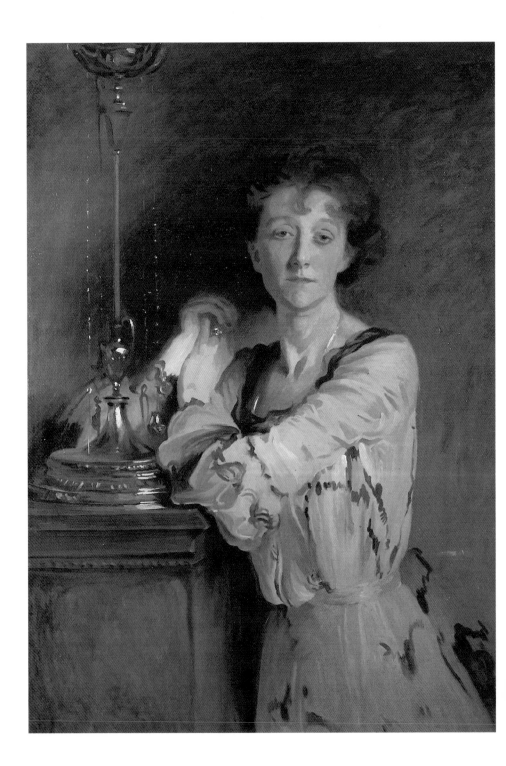

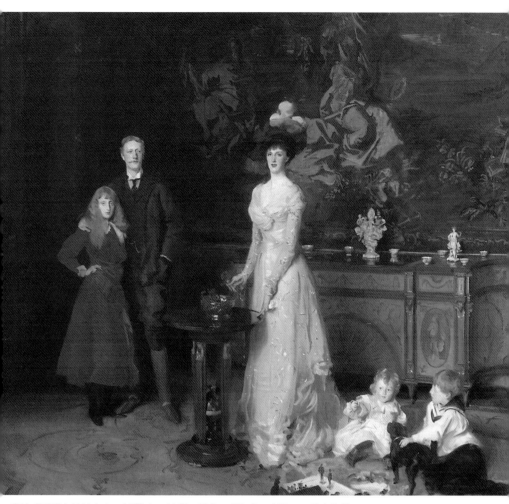

席特威爾爵士及其家人　1900 年　油彩、畫布　170.2 × 193cm　私人收藏
羅素夫人　1900 年　油彩、畫布　104.8 × 73.7cm　私人收藏（左頁圖）

麼，就能畫什麼。對我而言，可以看出你的本事，可能還沒有達
到你的目標，這卻是一幅我想收集的好畫。」沙金付了一千法朗
買下保羅的畫作，這可是保羅第一次賣畫賺錢，沙金的舉動不但
改變了保羅往後生涯，同時也贏得了友誼。

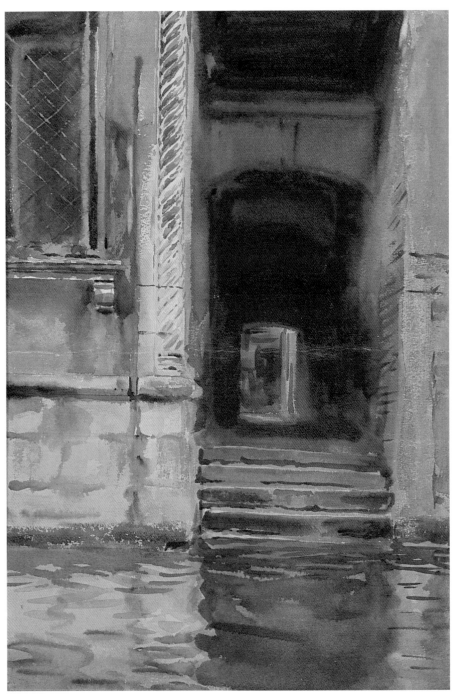

威尼斯的門廊　1900 年之後　水彩、畫紙　54.0 × 37.1cm　紐約大都會美術館藏

渥瑟姆的女兒，艾娜與貝蒂　1901年　油彩、畫布　185.4×130.8cm　英國泰德美術館藏

放大假　1901年
油彩、畫布
137 × 244cm
國家美術館理事會藏

　　之後他們變得形影不離，每天見面，一同用餐，就像是親兄
弟。保羅經過這番鼓舞，更上一層樓，後來變成最成功的蝕刻畫
師和蠟筆畫家。友誼所帶來的幸運，使得保羅珍惜這份友誼，巴
黎有名的藝術家全是他的朋友。尤其牢記沙金對他的厚待。雖然
卅歲後沙金定居倫敦，只要前往巴黎，保羅絕對全心接待。羅丹
（Rodin）就是保羅介紹給他認識的雕刻名家。

　　那時從美國去巴黎習畫的年輕人很多，其中有一個人對沙金
往後在美國藝術界的發展，給予了相當妥善的安排，這個人就是
詹姆士・裴克衛（James Carroll Beckwith,1852 — 1917）。

　　裴克衛曾在芝加哥設計學院學習三年，因大火毀了他就讀的
學校和他父親的產業，也讓他有了去紐約國家設計學院的理由。
之後認識了很多決心去歐洲學藝的朋友。於是在一八七三年抵達
巴黎，幾個月後，遇到了小他四歲的沙金。沙金家人對裴克衛也
頗有好感，二人結為好友。

　　在一八七七年紐約的「國家設計學院」通過新法規，只有
曾在該校待過的師生才能獲准參展。一群年輕的畫家於是另外成

杜蘭的畫像　1879年
油彩、畫布　116.8 ×
95.9cm　史達林與克拉
克美術協會藏（右頁圖）

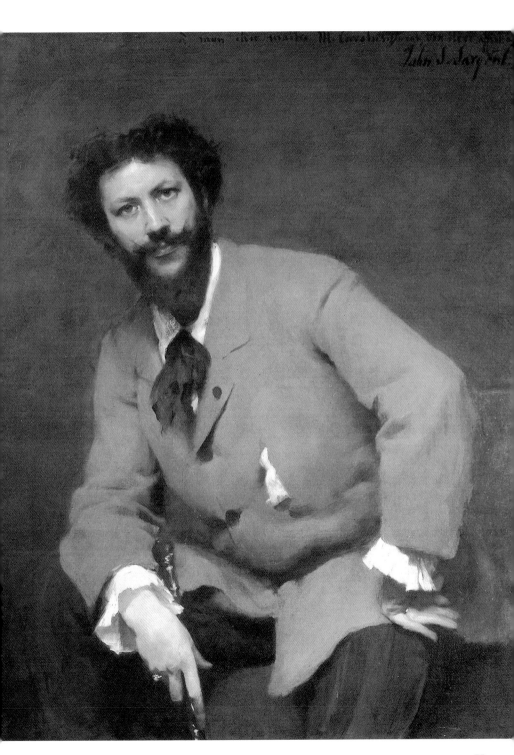

立了「美國畫家協會」，這個組織歡迎任何被學院拒絕的畫家參展，主要成員以美國東海岸和歐洲留學生爲主。五位評審全來自巴黎，沙金就是其中之一，一八七八年三月首次展覽會，他也有作品參展。

沙金花了一年時間完成了杜蘭老師的畫像。整個巴黎藝術界期待這項展出，因爲人們對杜蘭很有興趣，更希望看到他的明星學生把他畫成什麼樣子！當初決定畫老師，就是爲了沙龍的參展，結果眞的成爲春季展出中最受注意的人像畫之一。

這個時期除了工作之外，渡假時，沙金願意把夏天花在海邊，一八七八年他到義大利的那不勒斯港及卡布里，靠一位畫家的推薦，十七歲的露沁娜（Rosina Ferrara）成爲沙金畫中美麗的倩影，不論擺什麼姿勢，露沁娜都是善解人意的最佳模特兒。

連續十年・參展沙龍

沙金與杜蘭老師的關係，在相當矛盾的心情而又豐收的情況下劃上句點；沙金必須出外自闖天下，同時印證老師的教訓。他和兩位朋友開始了「寫生和學習的旅行」。十月離開了巴黎，前往西班牙，在馬德里的王宮，複製維拉斯蓋茲（Velazquez,1599－1660）的作品。過去他曾臨摹與研究哈爾斯（Frans Hals,1582－1666）的繪畫。事實上這兩個人也是杜蘭最看重的大師。

圖見75頁

西班牙的旅行相當辛苦，有的地方只有騎馬才能抵達。從格蘭那達（Granada）又到了塞維爾（Seville），有收獲之外是，從西班牙的舞蹈（El Jales）讓沙金有了新的構思，仔細記錄，快速描繪並寫下筆記。沙金把舞者、樂隊、背景、觀眾作分場練

查爾斯・馬丁・李奧弗勒　1903 年　油彩、畫布　迦得納美術館藏

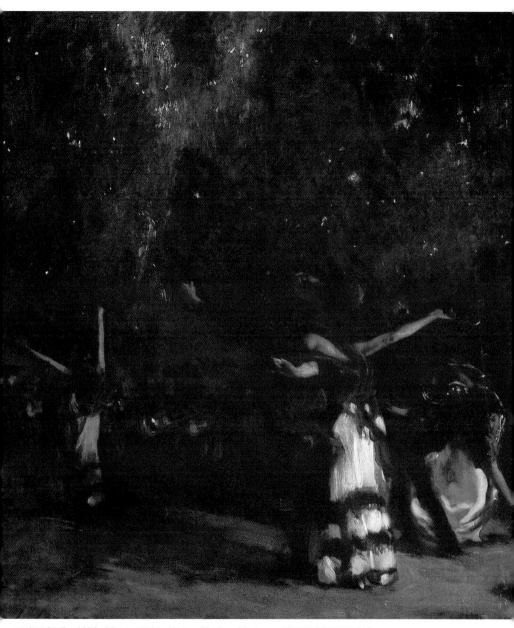

西班牙舞蹈　1879-80 年　油彩、畫布　89.5 × 84.5cm　美國喜士片尼協會藏

西班牙的室內一景
1903年 水彩、畫紙
57.2 × 45.7cm
私人收藏

亨利・李・希金森
1903年 油彩、畫布
245 × 153cm
哈佛大學肖像美術館藏
（右頁圖）

習。他喜歡音樂，精通音樂，能夠掌握舞蹈及樂曲的精髓。

　　音樂舞蹈的畫題，沙金都不陌生，沙金從前常與其他音樂界
的朋友相約觀賞巴黎交響樂的演出，同時到彩排場地參觀，他先
後完成了很多張素描與草稿，也曾經用油彩畫下來整個充滿活生
生的音樂氣氛的畫作，讓看畫的人感受到畫中現場的節奏，聆聽
音符飄揚。

　　沙金從十四歲開始，大部分標準的樂譜他都能熟記，鋼琴技
巧使一般職業音樂家嘆服。當時巴黎的作曲家與小提琴家查理士

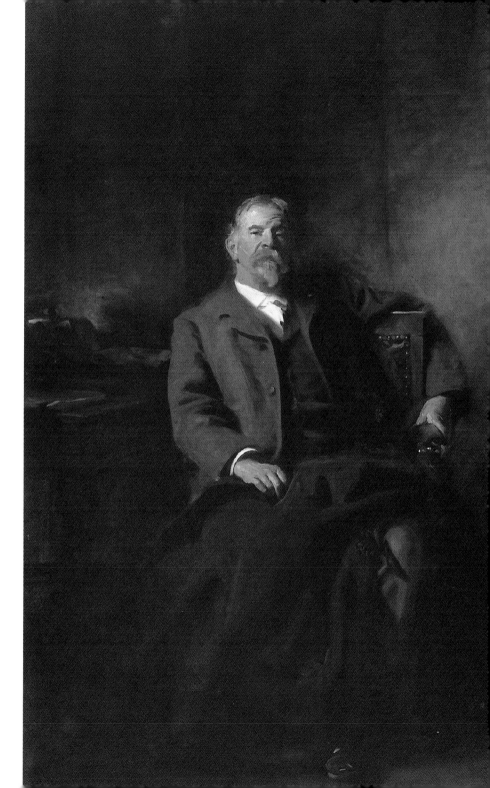

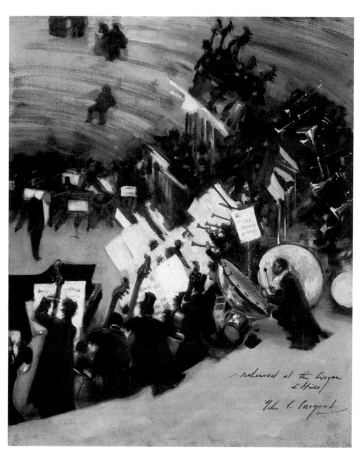

曾經與沙金在公開場合表演。簡直不相信這位畫家能對樂章的詮
釋如此熟練與優美。

　　他畫過交響樂團的彩排。現在的西班牙舞蹈，節拍不同，前
者屬古典音樂，後者是現代舞蹈，他有信心會以最好的方式來表
現。西班牙舞蹈的音樂節奏較快，舞者狂野，以沙金靈敏的耳朵
與眼睛，對音樂的吸收正如對繪畫的展示，他的轉換力正是將看
到的和聽到的都表現在畫面上。再加上好的記性，使得作畫猶如
彈琴。他能把音樂舞蹈與繪畫融爲一體，全在於個人具有雙方面

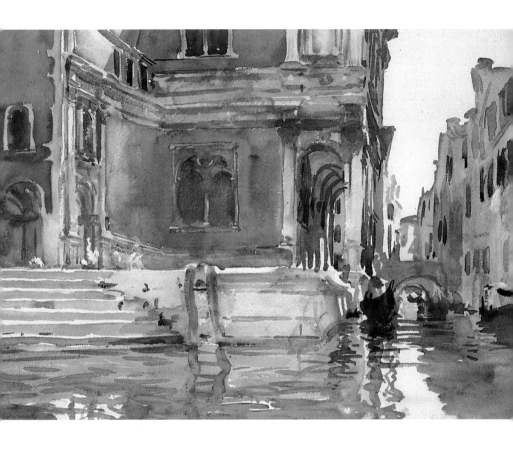

的優異能力。

　　沙金和同伴在一八八〇年元旦前抵達摩洛哥，天氣變好，更
高興的是竟然能在坦吉爾（Tangier）住上二個月。他們租了一
棟極富地方色彩的房子，座落在像是迷宮街道的地區，這正符合
年輕人的心意，而天井全部迎向月光，充滿詩意。加上當地著名
的磁磚和裝飾雕刻非常吸引人，配合上時間的充裕，這樣的特色
全部入畫，也是一種機緣。

　　從一八七九年末到一八八一年春的整個十八個月中，沙金去
了西班牙、摩洛哥、突尼西亞、威尼斯和荷蘭。他的繪畫就像是
通過一道道關卡的橡皮圖章，每到一處都沒忘記旅行的宗旨——

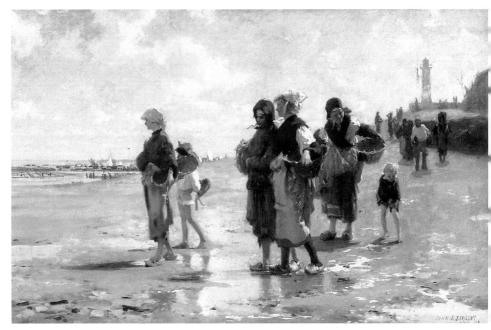

拾牡蠣　1878 年　油彩、畫布　41×61cm　波士頓美術藏

寫生和學習。他在杜蘭的畫室裡待了四年，而在這趟離城的磨
練，才把自己訓練成是個很好的實物畫家。

　　從廿一歲開始，他的畫長達十年都在沙龍展出，一直到卅歲
決心定居倫敦爲止。這十年（1877～1886）是沙金的「巴黎沙
龍時代」。第一幅沙龍展作品是華斯小姐的人像，他將女性的柔
美與華貴恰當的描繪出來。第二年參展的是〈拾牡蠣〉，這幅
海邊群像的出現，有老有小，仍以婦女居多，是一幅風景與人物
的混合畫。一八七九年推出杜蘭畫像，不但在沙龍贏得獎狀，同
時讓別人知道他也能畫男性，尤其是將杜蘭的師尊與睿智表現出
來，看畫如見其人，如此一來，自然有人出價請他畫像。一時之
間他得到六位法國人的邀畫，生意興隆。第一位被畫者是詩人和
劇作家丕勒龍（Edoward　Pailleron），畫像完成，詩人非常滿

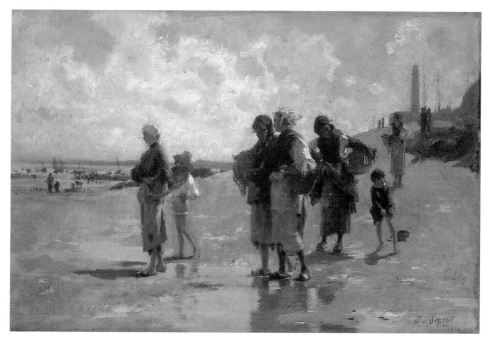

拾牡蠣　1878 年　油彩、畫布　41×61cm　波士頓美術藏

意，馬上要求續畫他太太。

　　所有的被畫者見到沙金之後都不敢相信，二十出頭的年輕人有能力畫好人像，可是沙金年年入選沙龍，加上別人的推薦，又不得不承認這項事實。沙金每天下午在後花園裡設景，丕勒龍夫人是第一幅全身像。女士身著最時髦的禮服，交叉的雙手微微抬起裙邊，而讓白色的內裡與袖口的白蕾絲和脖子上的白絲巾相襯。黑色的衣著與花園背景的綠色明顯對比，真實戶外的人像，園景中沒有艷麗的花卉，主角更為突出。唯一被批評的是畫中人物穿著與髮型太時髦、太正式。所以雖然通過沙龍，卻沒得獎。

　　沙金為了要讓公眾知道，偶而入選並不足道，也許是一時的運氣。所以他把參展沙龍視為一種指標，不但年年參加，使作品既合大會標準，同時摻入令人想像不到的創新。

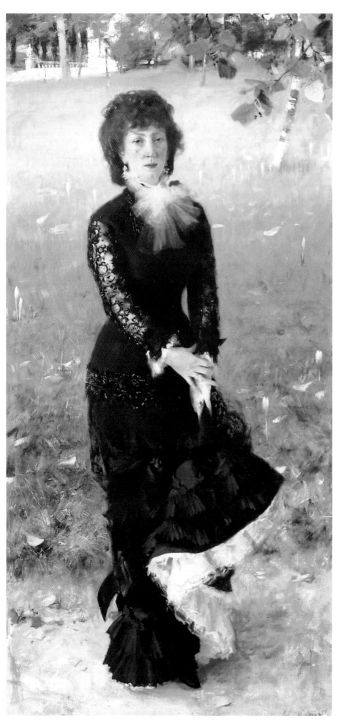

丕勒龍夫人　1879 年　油彩、
畫布　208.3 × 100.4cm
華盛頓可可倫美術館藏

渥倫夫人及其女瑞秋　1903
年　油彩、畫布　152.4 ×
102.6cm
波士頓美術館藏
（右頁圖）

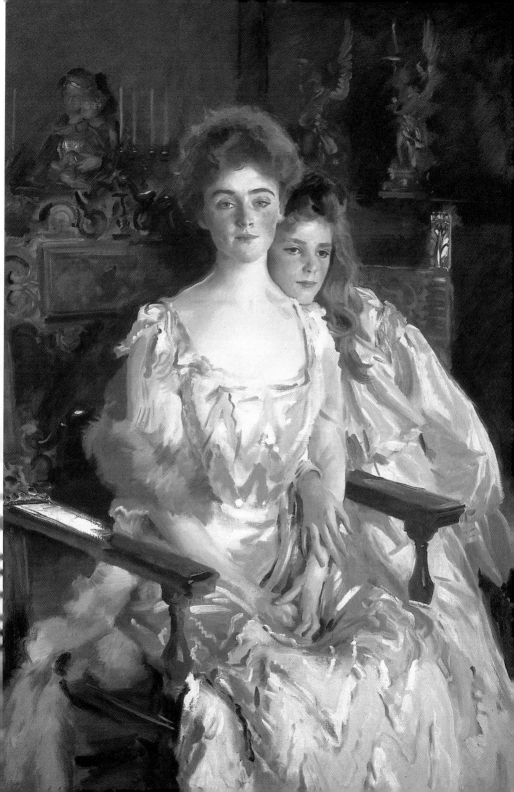

　　沙金畫室的例行工作並非很忙，絕不會忙到拒絕朋友的邀
約。他常常導引艾蜜麗與朋友參觀沙龍畫展，有時候和朋友整天
逛石膏鑄模店，也會出去訪友，他不僅會利用時間，同時也歡迎
來巴黎的訪客。

　　當美國人來到巴黎想找人畫像時，沙金的名字常是最先考慮
的對象。一八八○年史密斯先生從波士頓來巴黎，請教了哈佛同
學和波士頓鄉親後，直驅沙金的畫室，請求畫像。六次的登門，
完成了細節，並在自己的日記詳細地記錄整個過程。當年沙金的
畫像定價已相當高，也證實了他的能力與自信。當時價碼全身像
是六百美金，如果只畫頭和肩膀則半價。

　　從一八八○年到一八八五年，沙金為伯克哈特
（Burckhardt）家庭裡的每個人畫像，因而傳出了羅曼史。伯克
哈特夫人想替仍未出嫁的二女兒陸意斯（Louise）找對象。沙金
比她大七歲，是最好的人選，年輕、多才多藝，前途無可限量，
家庭單純，父母受過好的教育，一切是那麼地理想，只可惜男方

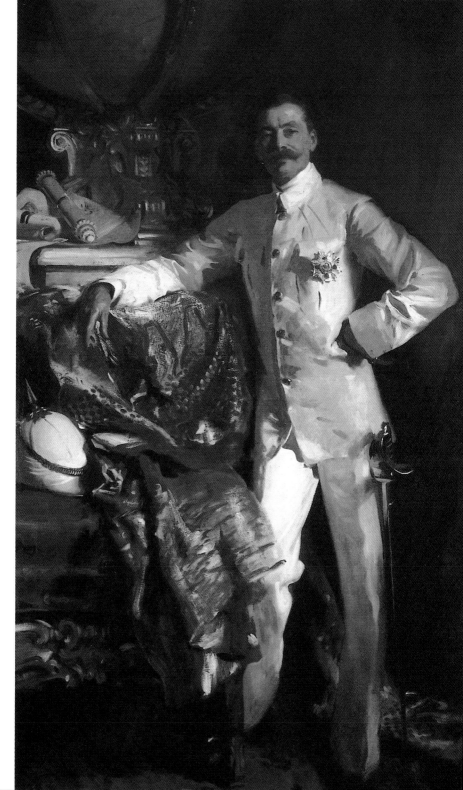

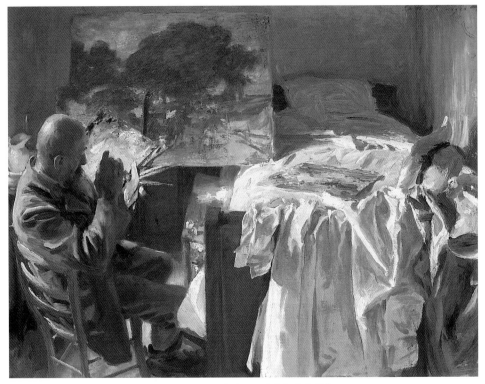

工作坊內的畫家 1904 年油彩、畫布　56.2 × 72.1cm　波士頓美術館藏

似乎缺乏某種配合的熱情。

　　陸意斯是位美麗動人的姑娘，個性柔順，非常聽母親的話。而沙金的表現步調很慢，這段交往起始在夏天，到了第二年的冬天全然冷卻，沙金也承認這項事實。

　　一八八二年沙龍揭幕，陸意斯的畫像出現在現場。看的出來圖見 226 頁這是一幅竭盡心力的佳作，畫幅相當大，油畫有七呎高，近四呎寬，它是在畫室裡完成的。沙金共入選參展兩幅畫作，二幅作品的成功使他變成會場中最令人注目的年輕畫家，另一幅主題作品〈西班牙舞蹈〉，巨型（8 呎×11.5 呎）的畫面吸引所有的人。大夥人都在談論這兩件藝術品，報紙期刊也競相登載，這是豐收的一年，同時他送往倫敦皇家學院的〈波基醫生〉，也是大放

波基醫生　1881
年　油彩、畫布
202.9 × 102.2cm
洛杉機亞漢漠美
術館藏

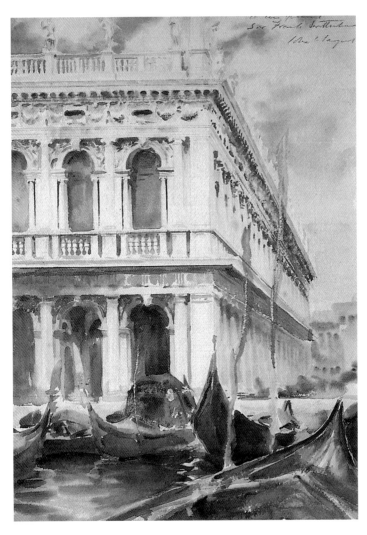

圖書館　1904年　水彩、
畫紙　50.8 × 35.6cm
私人收藏

異彩。沙金眞的成名了，一個廿六歲的美國人。

　　〈西班牙舞蹈〉是少有的傑作。舞者的姿態、手勢、步伐，
展現了表演者賣勁演出的風采，充沛的精力，使全場活躍，成排
的歌者與樂隊所交織的弦律，在無言中讓人感受到。沙金創作此
畫，經過一年的仔細研究，從設計安排到定型，就像是樂譜的完

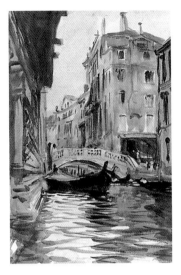
威尼斯一景　1904 年

成。如果沒有具備音樂素養，不可能挑選這樣的題材，這幅畫很快被美國畫商看中，七月在倫敦的藝術協會展出後，就運往紐約和波士頓，最後變成「迦得納博物館」的鎮館之寶。

創新求變・揚名巴黎

　　沙金最大的長處就是能夠想盡辦法去解決藝術上遇到的難題，不像有的畫家採取躲避問題，或隱藏、放棄問題。而沙金得到了方案後，總認為是藝術技巧再上一層的考驗，所以他不怕難，經過每次的挑戰與考驗，必產生新的題解。他不會坐在畫室裡幻想成圖。他是要畫看到的、真實的、且是經歷過的。

　　沙金有一本專門記載邀約畫像的冊子。每一張新畫像他總要加些特色，使得被畫的人滿意，而他始終在為人像畫的創新而努力。他在一八八三年與次年的沙龍和一八八四年皇家學院參展的作品已經選定，大家都在期待廿七歲的畫家如何施展他的能力與才華。

　　第一件受邀工作來自波依特（Boit, 1840 — 1915），他是波士頓人，有詩人氣質，充滿自信，非常富有。一八六八年當他參觀畫展後，發現畫家是一種最好的職業，因而改行放棄律師事務，遠渡重洋，先到羅馬，然後是巴黎，他的作品也為沙龍接納。而波士頓美術館也買過他的水彩畫。一九〇九年的二月，他與沙金二人在紐約合開畫展，沙金展出八十六幅水彩畫，最後被

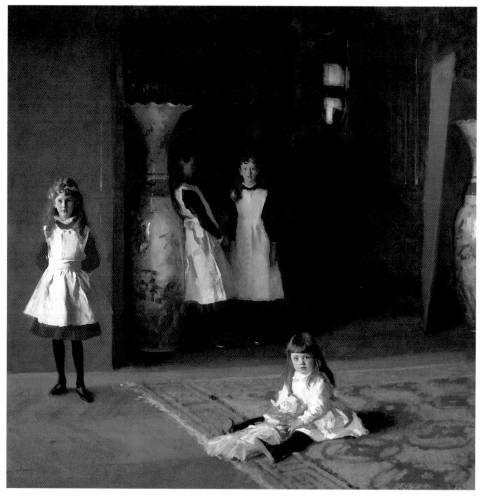

波特家的四千金　1882年　油彩、畫布　221.9×222.6cm　波士頓美術館藏
波特家的四千金（局部）（右頁圖）

「布魯克林博物館」（Brooklyn Museum）買去其中八十幅，總價美金
二萬元。

　　波依特很欣賞沙金的才華，常常鼓勵他嘗試不同的風格，並
讓沙金替四個女兒畫群像。這對他真是一次創新的機會。四個女
孩分別為十四歲、十二歲、八歲和四歲。沙金要以四種不同的形

態在一個畫面中表現出來，每個人得有相等的份量。他到波依特
的寓所，選了七呎半正方的大畫布，將次女安置在畫面之正中
央，面向前方，長女緊挨著她，雙手握在身前，側身倚靠大花
瓶，使看起來比較高。三女安排在左前方，雙手背後，最靠近唯
一光線來源的左面。這三個女兒外罩白色短袖長裙，同樣款式，
只有最小的女兒是坐在地毯上抱著洋娃娃，穿著全白的小洋裝。
四個女兒都穿黑長襪、黑鞋，也都是長髮，卻有四種不同的髮
型。背景全黑，雖見窗戶，卻沒有光線，站在後面兩個女兒的白
色衣裙成了光源。青瓷大花瓶比長女還要高，與最右邊只顯露一
半的另一花瓶該是成對的。整幅畫從技巧來論，橫線、直線與對
角線全有；深度、廣度、遠近度恰到好處。從氣氛來論，孩子們
臉上並無笑容，卻流露了祥和、安寧與舒適，可愛的孩子是生長

聖塔・瑪麗亞・迪拉・莎露島　1904年　水彩、畫紙　46×58.4cm　紐約布魯克林美術館藏

在蓋迪卡速寫　1904年　水彩、畫紙　36.8×53.3cm　私人收藏（左頁圖）

在快樂的世界裡，任何人看了都會留下深刻的印象。

　　畫中的每一角落都在沙金控制之下發揮了效用，像是門柱的角度與位置，所給予人的感受，相信多少受到點西班牙最傑出的視覺大師維拉斯蓋茲的影響。當這幅心血展現在沙龍會場時，並不如預期的轟動，反被批評是違反傳統的結構，可見當時巴黎畫風仍然相當保守。但對印象寫實派的畫家而言卻是個莫大的鼓舞。

　　畫完四姊妹，緊接著開始畫亨利‧懷特夫人（Mrs Henry White）的畫像。她是在沙龍會場看到陸意斯手執薔薇的人像後，決定去找沙金畫像的。她的父親是發展照相望遠器材最早的先鋒，非常富有，住在紐約過著豪華生活。

圖見 227 頁
圖見 226 頁

　　懷特夫人的畫像開工不久，畫中主角得到了傷寒症，只好暫停。一八八三年六月沙金搬入新的畫室，畫室附近住的全是一些知名的社會人士，包括音樂家、藝術家和作家。新租的公寓並不大，非常漂亮，其中有一間大畫室，還有種滿薔薇的花園。等懷特夫人再回巴黎，畫像工作就在新的地點展開，這也是第一張在

新畫室完工的人像。近七呎半的全身立像，相當傳統，背景是厚重的布幔，緊靠著坐臥兩用的高椅背。夫人立姿略側，面部沒有微笑，右手拿著微開的折扇，左手緊握望遠鏡。豪華時髦的白色短袖長禮服，佩戴相近顏色的珍珠項鍊與耳環。予人一種高貴的感覺。

第三件是〈高屈奧夫人〉（Madame Pierre Gantreau）的畫像，

圖見98頁

這幅畫如今賣到了紐約的大都會美術館，已被改名為〈X 夫人〉，非常有名。畫中主角是義大利後裔的美國人。父死隨母渡海到法國，嫁給了一位富有的銀行家。

圖見32頁

高屈奧夫人活躍於巴黎社交圈，她的成功與美麗相得益彰。她的五官突出，髮線相當高，嘴唇薄而好看，將這些條件合在一

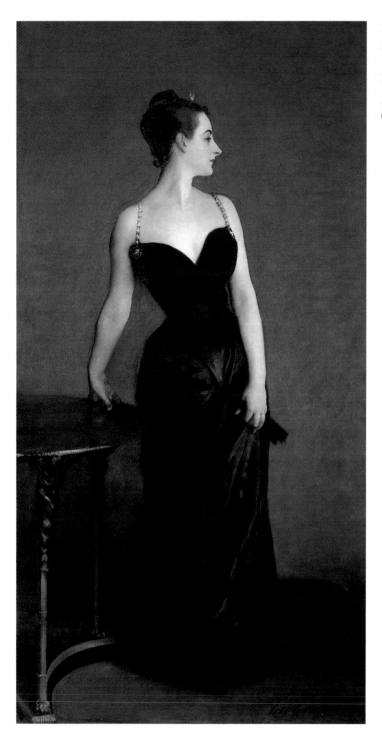

X夫人 1883-4年 油彩、畫布 208.6×109.9cm 大都會博物館藏

X夫人 （局部）
（右頁圖）

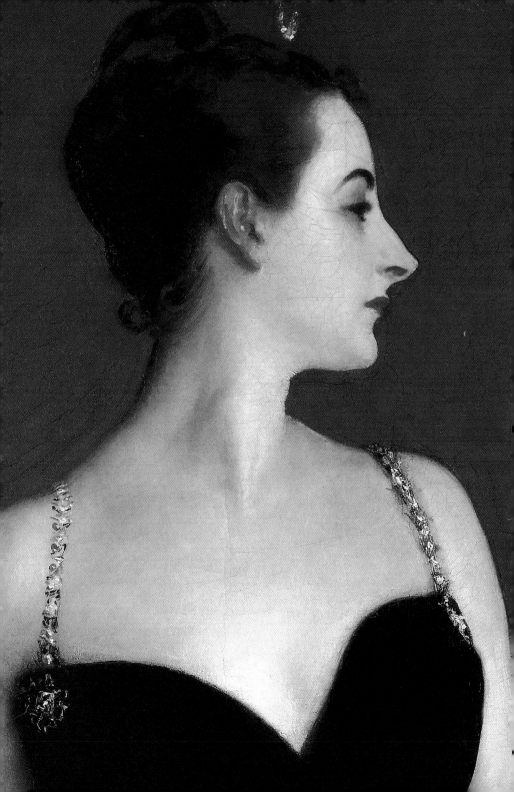

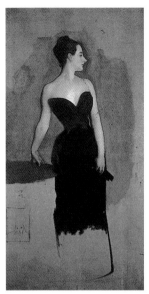

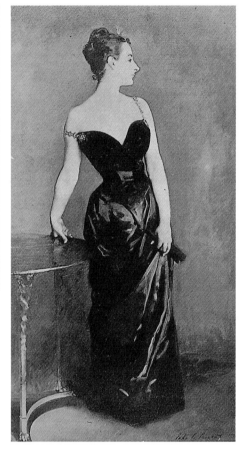

X夫人　1883–4年　油彩、畫布　（未完作）　英國泰德美術館藏（左圖）

X夫人　1883–4年　油彩、畫布　原畫作，畫中人右邊肩帶滑落（右圖）

X夫人　1883–4年　水彩、畫紙（右頁圖）

起，竟然產生了一張動人的臉蛋。她大量使用蜜粉擦在雙臂、肩膀、胸前、頸項和臉部，看起來白晰細嫩，她同時有很好的身材，穿著低胸的黑色吊肩帶長禮服，顯出有兩度空間的視覺效果。當沙金畫她時，高屈奧夫人只有廿三歲。事實上沙金在第一次遇到這位小姐時，就有畫她的慾望，不只是因為她的美麗，她還有一種與眾不同的氣質。

　　從一八八三年二月開始畫，預定費時三個禮拜，準備參加沙龍。可是到了夏天，更換場地，沙金隨她到鄉間別墅，繼續工

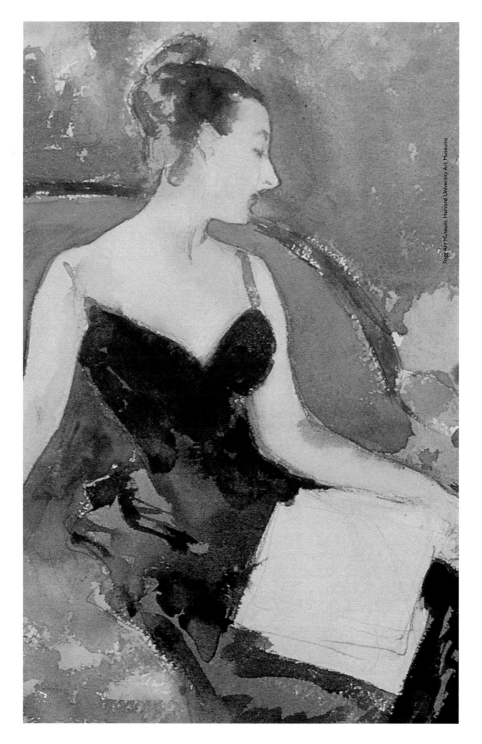

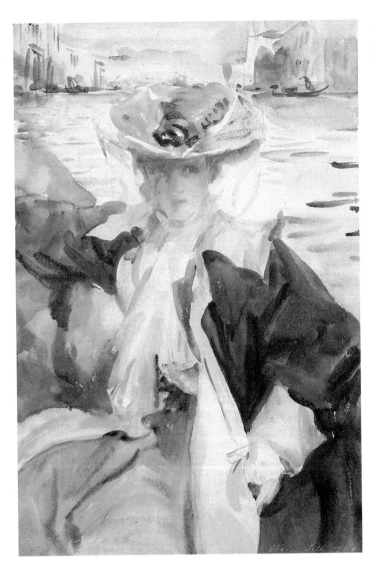

小船中的婦女　1904年
水彩、畫紙　44.5×
29.2cm　私人收藏

作。這位小姐顯得很疏懶，擺各種姿勢都支持不久。沙金只好儘
快素描，包括有臥姿、臉型特寫、坐姿、頭部等。最後決定是站
在圓桌邊，右手撐著桌面，理由是不會站得太累，因而右肩的禮
服吊帶隨著身斜滑落下來，不知道是故意還是無意。

福哉瑪麗亞　1907 年　水彩、畫紙　24.7×35.1cm　紐約布魯克林美術館藏

　　對於這幅畫像，沙金期望很高，自己也認為頗有創意。他的緊張隨著沙龍的開幕而揭曉，最後大會給了獎，使得往後沙金的作品不必經過審核，可直接參展。所有藝術界的同行都讚賞不已，可是一般大眾對於「下垂的吊帶」無法接受，認為邪惡，不夠莊重，同時畫中人物的蒼白膚色也不受大眾認同。不過高屈奧夫人認為這是一幅完美的傑作，而畫家所繪正是當他所見。

　　由於此畫引起的吊帶風波，沙金拒絕將夫人畫像從會場抽

雅頓小姐 1905年 水彩、畫紙 47.5×33.5cm 私人收藏

流浪者 1904年 水彩、畫紙 50.7×35.5cm 紐約布魯克林美術館藏（左頁圖）

回，因為這也是違反展覽規則。可是經由傳言醜化，早期高屈奧夫人與波基醫生就有隱情，大眾的指責，使得高屈奧夫人要求沙金更改畫面，將滑下的吊帶扶正，這也就是目前大都會美術館所見的版本。這次風波對正在發展求進步的年輕畫家打擊不小，使他懷疑過去一向認為「只有巴黎才是唯一選擇」的念頭變調。這也是為什麼兩年後沙金移居倫敦的遠因。

定居倫敦‧重新發展

　　一八八四年的二月沙金在巴黎遇到了四十歲的亨利詹姆士（Henry James），兩人一見如故。畫家帶他到家裡看了皮爾夫人畫像和其他的作品，詹姆士非常喜歡這位畫家，尤其欣賞他的才華。

　　三月底沙金到了倫敦，次日和詹姆士在皇家學院一同用餐、觀劇。接著訪問了英國最有名的十間畫室。夜晚，詹姆士在「革新俱樂部」（Reform Club）作東，邀請了一些當地知名的畫家與沙金相聚。

　　自從一八七八年以來，沙金以沙龍年展作為展現自己才華的場域，但是〈X 夫人〉的畫像事件，使他心灰意冷，認為該是轉換舞台的時候了。一八八四年後的兩個夏天，他都待在英國，讓

遊牧人　1905-6 年
水彩、畫紙　45.7×
30.4cm
布魯克林美術館藏

午睡　1905 年　水彩、
畫紙　35.3×50.2cm
私人收藏（左頁圖）

自己有多一點時間來認識英國的藝術界。最後他不懷疑未來有可
能在倫敦設立畫室。轉換地盤，當然會有很長一段時間的奮鬥與
適應，讓別人來接受他的作品。可是英、法是兩個不同藝術體系
的國家，他在巴黎的光亮照不到倫敦，有些在法國很受歡迎的畫
作，在英國不一定被欣賞。

107

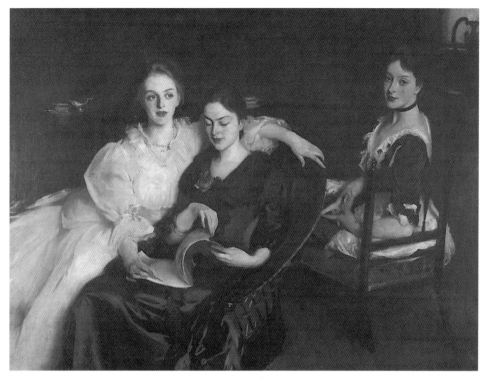

葳可小姐們　1884年　油彩、畫布　137.8×182.9cm　雪菲爾美術館藏

　　沙金在英國的第一件人像畫是在巴黎受聘約的，也是在認識
詹姆士之前。所以他到倫敦是爲葳可（Vickers）這一家人畫
像。整個夏天，一共要畫十一個人，很多是臨時決定的，但彼此
相處相當愉快。葳可家是工業界人士，財富來自著名的工程和軍
事事業，而這類人是沙金在巴黎絕少遇到的。這個新領域的開
始，對沙金往後的發展頗爲有利。他們讓畫家嘗試不同形式與組
合的群像，像是〈葳可小姐們〉是沙金第一次爲成人畫群像。
這幅畫曾被皇家學院選爲一八八四年最差勁的作品，最主要的原
因是法國風味太重。

　　年底時沙金去爲羅伯‧路易士‧史第文森（Robert Louis
Stevenson）繪人像，都是利用晚上工作，夫婦兩人非常喜歡他的

人生因藝術而豐富，藝術因人生而發光

藝術家書友回函卡

感謝您購買本書，這一小張回函卡將建立起您與本社之間的橋樑。您的意見是本社未來出版更多好書的參考，及提供您最新出版資訊和各項服務的依據。為了加強對您的服務，請將此卡傳真（02）3317096・3932012或郵寄擲回本社（免貼郵票）。

您購買的書名：＿＿＿＿＿＿＿＿＿＿＿ 叢書代碼：＿＿＿＿＿

購買書店：＿＿＿＿＿ 市（縣）＿＿＿＿＿＿ 書店

姓名：＿＿＿＿＿＿＿＿＿ 性別：1.□男 2.□女

年齡： 1.□20歲以下 2.□20歲～25歲 3.□25歲～30歲
4.□30歲～35歲 5.□35歲～50歲 6.□50歲以上

學歷： 1.□高中以下（含高中） 2.□大專 3.□大專以上

職業： 1.□學生 2.□資訊業 3.□工 4.□商 5.□服務業
6.□軍警公教 7.□自由業 8.□其它

您從何處得知本書：
1.□逛書店 2.□報紙雜誌報導 3.□廣告書訊
4.□親友介紹 5.□其它

購買理由：
1.□作者知名度 2.□封面吸引 3.□價格合理
4.□書名吸引 5.□朋友推薦 6.□其它

對本書意見（請填代號1.滿意 2.尚可 3.再改進）
內容 ＿＿＿＿ 封面 ＿＿＿＿ 編排 ＿＿＿＿ 紙張印刷 ＿＿＿＿

建議：＿＿＿＿＿＿＿＿＿＿＿＿＿＿＿＿＿＿＿＿＿

您對本社叢書：1.□經常買 2.□偶而買 3.□初次購買

您是藝術家雜誌：
1.□目前訂戶 2.□曾經訂戶 3.□曾零買 4.□非讀者

您希望本社能出版哪一類的美術書籍？

通訊處：

廣　告　回　信
北區郵政管理局登記證
北台字第７１６６號
免　貼　郵　票

台北市100重慶南路一段147號6樓

藝術家雜誌社　收

市
縣

鄉鎮
市區

姓名：

路
街

段

巷

弄

號

樓

電話：

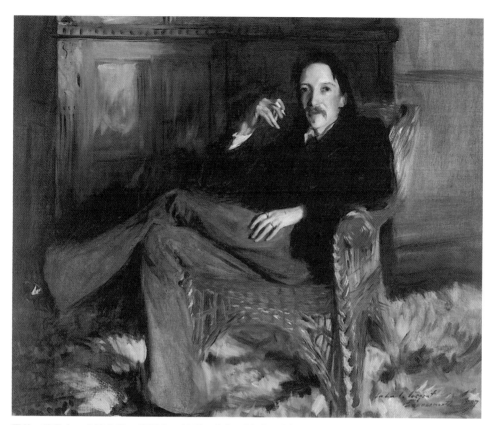

羅伯・路易士・史第文森　1887年　油彩、畫布　50.8×61.6cm　俄亥俄州塔弗特美術館藏

　　為人與言談，尤其是沙金帶有英國腔調的口音，讓這對英美
顧客感覺相當親切而友善。第一張畫像雙方都很滿意，可是被他太太
毀了。第二次是在一八八五年初，一直到一八八七年的再度合
作，他的太太才滿意。畫中這位《金銀島》一書的作者手執香
煙，悠閒的坐在藤椅裡。

　　兩次夏天的訪問倫敦，使沙金覺得移居英倫不致悲觀，加上
詹姆士的從中大力協助，他已經認識了不少有名望的人物，讓沙
金習慣於新的社交圈。整個倫敦給他的印象，似乎歡迎他的加
入。

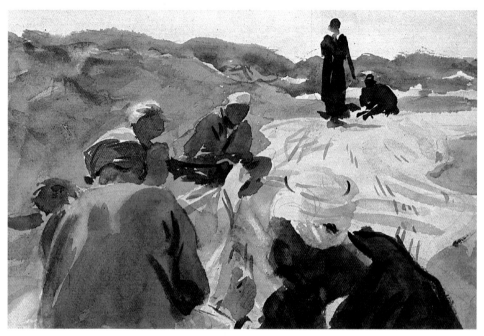

遊牧人　1905-6年　水彩、畫紙　30.0×45.4cm　約紐布魯克林美術館藏

在第二次的英國行程中，認識了美國畫家艾德維‧奧斯丁‧艾比（Edvin Austin Abbey,1852－1911），他比沙金大四歲，生於費城。當他參觀了「美國百年博覽會」後，竟然大開眼界，認爲藝術才是眞正的追求目標。二年後坐船到英國，安家立戶，爲波士頓和費城繪壁畫。又得到皇家學院的院士，五十九歲去世後，英國公主舉行了紀念碑的揭幕式，感謝他對英國的愛心與貢獻。

艾比長得非常英俊，熱心助人，朋友很多。當他十六歲時和另外二位知己組織了「寫生俱樂部」。幾年後他成爲「美國藝術家俱樂部」（Tile Club）的核心人物。在英國他也是「藝術家俱樂部」（Artists Clicket Club）的主席。被列名於全球名人錄中。

艾比的好朋友法蘭西斯‧米雷（Francis Dauis Millet）無形

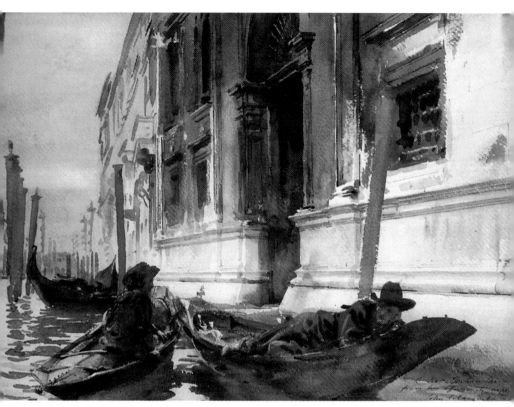

貢多拉上的午憩　1905年　水彩、畫紙　35.6×50.8cm　私人收藏

中也變成了沙金的好朋友。米雷出生在美國麻卅,是典型的新英
格蘭人,謹慎而熱心,能力很強。畢業於哈佛,他是學院
(Antwerp Academy)的明星學生,幫助約翰‧拉法基(John
Lafarge)裝飾三一教堂(Trinity Church),他也是法國沙龍和
英國皇家學院的參展者,俄國思想家托爾斯泰(Tolstoy)作品
的翻譯者,同時為多種旅遊書籍的作者和插畫者。他的壁畫遍佈
在美國的巴的摩爾、克里夫蘭、麥迪遜、明里阿坡利斯各大城,
又為羅馬「美國學院」的主任,頭銜之多的確少見。他同時是
美國國家畫廊委員會顧問,美國美術委員會的副主席。轟轟烈
烈的生涯,但所有的一切,隨著他搭上了「鐵達尼號」航輪,遭

耶路撒冷的馬廄　1905年　水彩、畫紙

乾草堆　1904-7年　水彩、畫紙　39.4×35.0cm
紐約布魯克林美術館藏（右頁圖）

遇船難，而永沈海底。

　　一八七九年米雷在巴黎結婚，美國大作家馬克吐溫（Mark Twain）是證人之一。米雷夫婦在倫敦近郊的百老匯租貸的房子古老典雅，有個很好的花園，卻沒有畫室，由於位置適中，艾比和沙金也跟著住進去。每天早上沙金帶著畫架到附近去尋找繪畫題材，專心的畫幾小時，以薄而淡的顏色迅速寫生，第二天早上就乾了，這就是初稿，再作進一步的加工潤飾。杜蘭老師的話始終提醒他──畫你眼睛看到的，而不是腦子支配下想看的。

　　到了夜晚，屋內傳來鋼琴音符，是沙金單獨演奏或是有人和聲。此中也有不少音樂界的訪客，其中的艾耶瑪·史翠特爾女士（Alma Strettell,1853─1935）跟沙金一樣，非常著迷於民謠，沙金曾為她的《西班牙和義大利民謠》（1887年出版）畫了六張插圖，同時為她畫像四次。

　　百老匯短暫的生活對沙金來說是新鮮而刺激的，跟巴黎的日子是絕然不同的新嘗試。一下子認識了很多朋友，而這裡也變成了「美國中心」，他雖是美國人，並不認識很多美國人，但此時祖國的家鄉客卻是那麼親近。

　　一八八五年，沙金與艾比由牛津搭船沿著泰悟士河行至半途，沙金潛水入河，頭被長尖物戳到，傷口很深，幾乎致命。

　　但當沙金與艾比一同遊泰悟士河時，曾經看到一幕印象極為深刻的畫面──兩個小女孩手提紙燈籠在黑暗的玫瑰園中穿梭。這麼迷人的景致實在無法讓人忘懷，沙金決定將此印象畫出來，

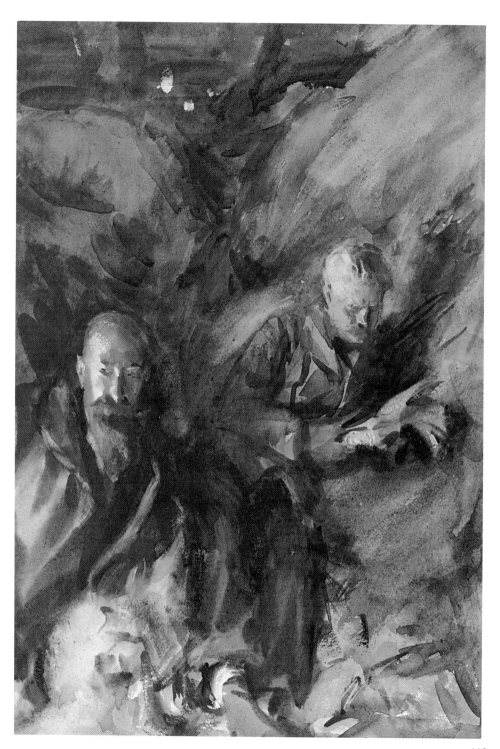

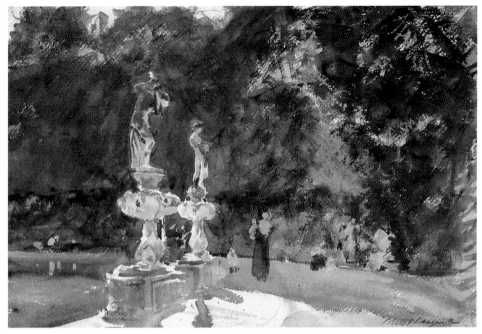

佛羅倫斯：巴布里花園的噴泉　1906-7年　水彩、畫紙　33.7×50.2cm　波士頓美術館藏

他找到了兩個十一歲及七歲的小模特兒，穿著有點像睡衣的白色長袍，準備了五十隻小燈泡，完全複製昔日所見的情景，連花朵謝了，又以鮮花補充，整個描繪過程都是眞實無比，並且是在黃昏以後才開始工作，每晚都要保持同樣的情景與氣氛。

圖見118頁

　　一八八六年的春天，沙金做好決定，打算待在英國。四月到尼斯見到父母後也表示了這項心意，要離開巴黎到倫敦去求發展。九月沙金如願搬到泰德街（Tite Street）三三號，是靠河地帶。在以後的卅九年，沙金不曾再搬家，總算有了永久的住址，定居下來。

　　當新居落成後，沙金邀請一些朋友到家裡參觀，尤其請了過去在百老匯熟識的一群藝術家。他也爲雕刻美國林肯像的名雕刻家丹尼爾・芬契（Daniel Chester Fench）安排過午宴。凡是受邀的參觀者多是讚不絕口，似乎從巴黎搬至倫敦是全然成功的決

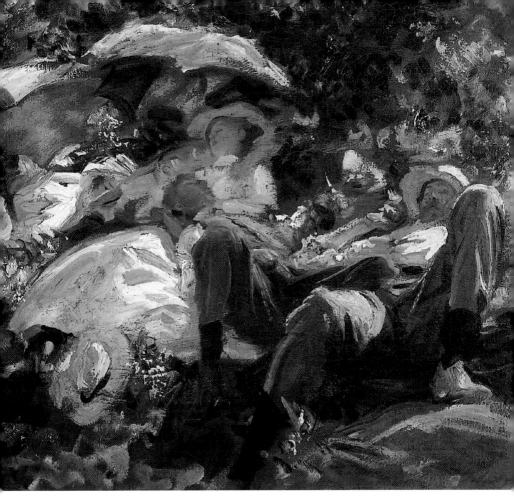

撐傘休憩的人們　1905 年　油彩、畫布　55.3 × 70.8cm　私人收藏

定。

　　陸續有不少畫壇的人士登門請教，沙金總是滿足他們的需求。他曾經回答來訪業餘畫家所提出的問題並有所建議：任何情況下最好多利用大刷子，在繪畫的時候，揮掃較長的筆觸，避免一點一點的塗，先不要顧及小面積和小點。專心面對眼前的畫板，千萬不能想到其他畫家的作品，必須按照自己所選擇的顏色，才能最接近自然的真實。

　　有一回沙金建議一個學生：「太多的特徵與考慮使你無法專

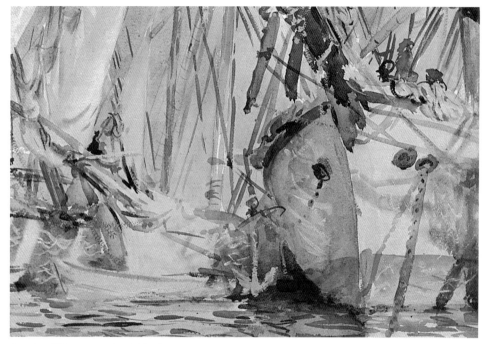

迦地卡　1907年　水彩、畫紙　25.4×35.0cm　紐約布魯克林美術館藏

心工作，先畫頭，而真正的特色就像是蘋果上的黑點」。他從不
仰賴特殊的設備與材料，或想尋求捷徑。美國加州藝術系學生朱
立・黑那門（Julie Heyneman）曾經在泰德街沙金家裡觀摩，他
發現沙金選擇的創作器材及顏料毫不特殊，就如同一般人所
用，非常簡單，畫板很重，有鋅做的隔離金屬條，可以防範滑落
的油彩弄髒衣服和地板。他沒有專用的畫箱，任何地方都可以
畫，任何情況下都可以畫。

進軍美國・功成名就

　　在一八八六年只有四個人要求沙金畫像，這是他職業生涯以
來最少工作量的一年。可是他的摯友米雷、艾比，經常從紐約到
英國來工作，並且往返兩地。自從一八七○年晚期，沙金的作品

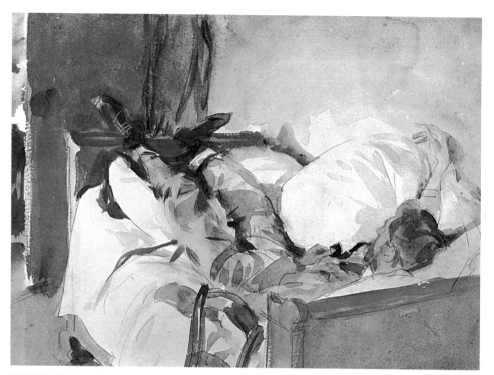

阿拉伯盟軍軍營　1905-6年　水彩、畫紙　25.1×36.5cm　紐約布魯克林美術館藏

因而被友人介紹到美國，每年都在紐約的「美國畫家協會」展出，這是當沙金住在倫敦的時候，為建立美國聲譽踏出的第一步。尤其是後來聞名於美國，更是料想不到的收穫。如果他不搬到英國，也就沒有這間接的通路。

　　從一八八六年三月開始，米雷和艾比兩家人簽了七年合同，租下「拉梭屋」（Russell House）。到了夏天，沙金也來加入，每到這段時間，跟他平日單調無味的單身漢生活，全然不同。這裡碰到的朋友，很多也變成沙金日後的顧客；尤其是一些美國來的畫家和沙金共享畫藝切磋的日子，覺得學到很多。

　　拉梭屋的建築已上了年紀，但住在這裡的人卻揚溢著青春的活力。花園經過精心設計後，花圃中盛開各色品種的花朵，十分

117

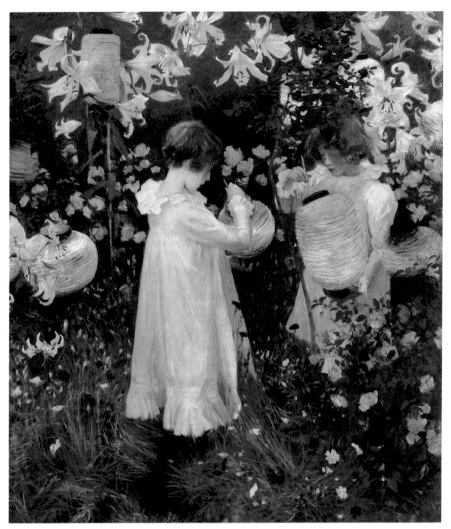

康乃馨、百合、百合與薔薇　1885-6 年　油彩、畫布　174 × 153.7cm　英國泰德美術館藏
康乃馨、百合、百合與薔薇（局部）（右頁圖）

怡人，還有網球運動場。

　　身處友情與美好的環境之中，沙金仍不會稍疏於工作，一到
傍晚時分六點半，沙金就會丟下網球拍，走向畫室去準備作畫。
這是繼續他未完成的〈康乃馨、百合、百合與薔薇〉畫作。他

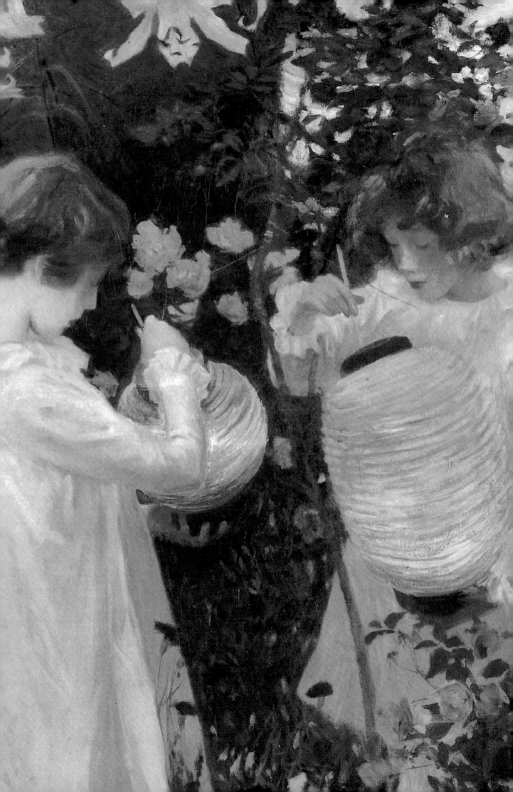

讓一群人移師到另一個場地——花園。兩個小女孩已經知道自己該站什麼位置，其他的大人幫忙點燈，才能眞正工作。沙金立即開始工作，速度飛快，似乎是神來之筆，網球員通通擁向身邊觀畫，一直畫到燈火漸暗的七點晚餐時間，等大夥兒散去進餐時，沙金再做最後的檢視，看看剛才到底畫出什麼？每天也就畫這半小時，因爲要配合小模特兒、天色、花叢與燈光，一絲不能怠慢。

　　將近二年時間，眾友支持下的〈康乃馨、百合、百合與薔薇〉終於在一八八七年春天於英國皇家學院展出。畫作光芒四射，沙金終於完成了這件一般畫家幾乎無法達到的成效之作品。其中光線、顏色、題材、景致眞是配合得天衣無縫。紙燈籠的出現，這是一般西方人士絕難想像的場景，夜色下的鮮花清晰可見，這幅畫非常合乎現代主義畫家的要求。他贏得了高度藝術價值的讚賞，這和舊式策略的沙龍畫，格調全然不同，再一次證明沙金不僅只是傑出的人像畫家。這次成功展出後五個月，一八八七年的九月十七日沙金搭船赴美。

　　沙金應邀到美國去畫麥寬夫人（Mrs. Marquand）的畫像。順便轉變一下他的生活。這次行程原定待二個月，結果延至長達八個月。從他一到美國就像是名人般的受歡迎，等沙金回倫敦時身價已經不同凡響，美國之行眞使他功成名就。

　　成名一部分原因來自當年倫敦一群朋友的助力，詹姆士在十一月的《哈潑月刊》（Harper's New Morthly Magazine）上發表沙金赴美的專論。亨利・麥寬（Henry Gurdon Marquand, 1819～1902）是鐵路大王、慈善家、收藏家（收藏歐洲古典大師的名畫，後捐贈給大都會美術館），一八八九年他爲大都會美術館的第二任總裁，邀請沙金訪美。而居中介紹人正是當年沙金在在「拉梭屋」的網球對手艾瑪・泰迪瑪（Alma Tadema），這時候泰迪瑪是麥寬聘請來裝飾新的音樂展覽室的設計人，當麥寬在一大堆人像畫家中尋找一位畫家時，泰迪瑪適時推薦了沙金。

賽森女士　1907年
油彩、畫布　161.3×
105.4cm　私人收藏
（右頁圖）

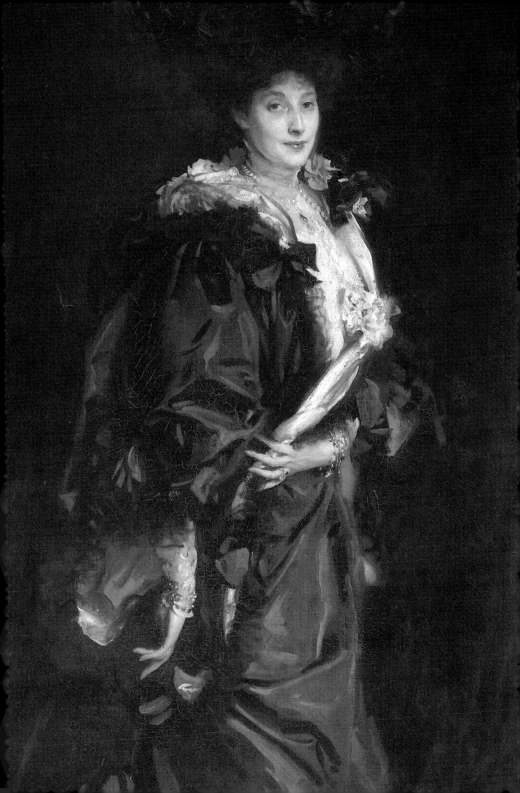

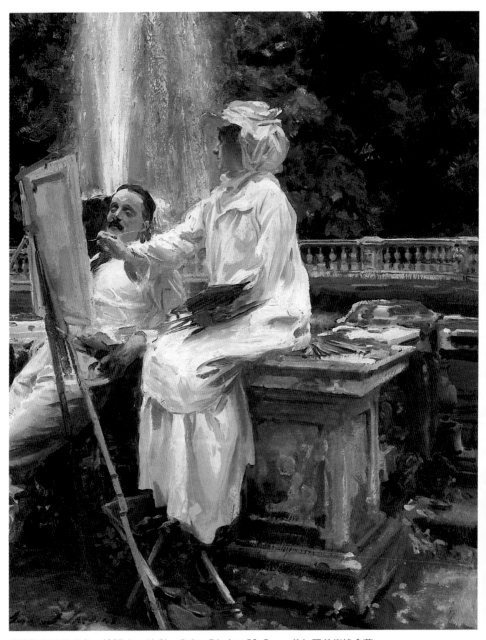

佛蘭斯卡地的噴泉　1907年　油彩、畫布　71.4×56.5cm　芝加哥美術協會藏

在梅迪西別墅　1907年　水彩、畫紙　53.7×37.2cm　紐約布魯克林美術館藏（右頁圖）

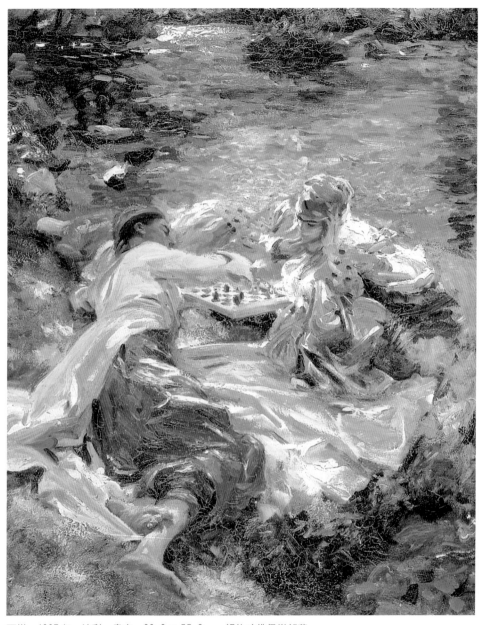

下棋　1907年　油彩、畫布　69.9 × 55.3cm　紐約哈佛俱樂部藏

下棋（局部）（右頁圖）

從波士頓上岸後，沙金直奔羅德易的新港（Newport）麥寬夫人住的大宅作畫。女士坐在一張十八世紀英國式的椅子裡，安祥而滿足，黑色的禮服配著三角形的鑲邊披肩，用色樸素而謹慎，畫家把夫人塑造成優雅、端莊的出色女性。她的丈夫寫信告訴朋友，沙金把他太太畫得太棒了。四年後，沙金又畫了他們的女兒馬貝爾（Mabel）。到了一八九六年大都會美術館的委員會要求沙金畫麥寬本人，做爲紀念。

沙金赴美後的第一次任務，不僅帶來了好運，也爲往後美國藝術的愛好者提供了他作畫的價碼。沙金自此在美國的名聲，平穩而迅速的提昇。

他的美國之行很快變成了凱旋式的進行曲，從新港到紐約，被一群當年在巴黎的老朋友當作是勝利英雄的歸來，過去在巴黎的這群毛頭小伙子，今天在美國藝壇都有了自己的地位。九年前在巴黎見到的建築師史坦佛・懷特（Stanford White）現在是「國家設計學院」的台柱。還有從首府華盛頓趕來的好友斐克衛和沙金是同一年在巴黎開始學畫的同學，兩人共用畫室，出道後又在巴黎藝術界闖蕩。沙金的家人很喜歡這位異鄉客，回國後在紐約教畫，頗有名氣。此時，他放下一切工作，陪著沙金找畫室，沙金也送他一幅威尼斯的水彩畫做爲禮物。過去的老朋友再度相聚，紐約似乎變成了巴黎，重溫往日情懷。

十一月底沙金回到波士頓住在詹姆士的家和堂兄柯迪斯的家。而過去在歐洲遇到的美國朋友大部分正住在東岸，波士頓尤其多。經過輾轉介紹，要求畫像的人都要排隊了，雖然畫價也水漲船高，卻沒嚇跑那些愛好藝術的人士，收入之豐富，使他在短短的幾個月內已經無法隨身攜帶這些現款與支票。所以由察爾斯・費柴德（Charles Fairchild）這位銀行家來處理他在美國的財務，他們還成爲終生的朋友。

費柴德的長兄陸錫斯是一位功名顯赫的將軍，早先曾是威斯康辛州，麥迪遜市的市長，競選州長成功後轉入軍界，成爲聯軍

在大運河上 1907年
水彩、畫紙 50.2 ×
34.9cm 私人收藏
（右頁圖）

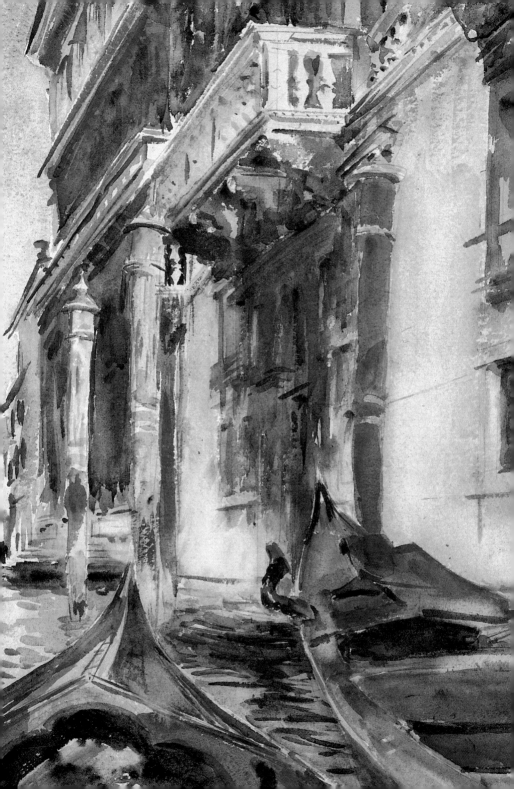

旅店的房間　1906-7年　油彩、畫布　60.9×44.4cm　私人收藏
旅店的房間（局部）（右頁圖）

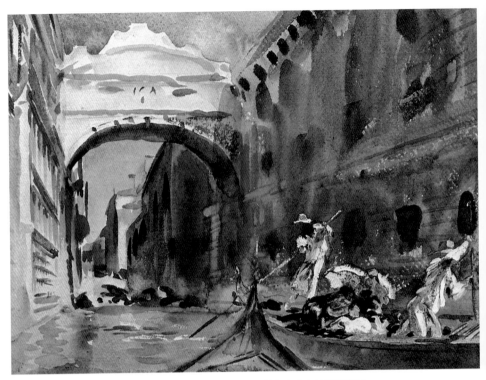

嘆息橋景致　1907年　水彩、畫紙　25.1×34.9cm　紐約布魯克林美術館藏
隱居者　1908年　油彩、畫布　95.9×96.5cm　紐約大都會美術館藏（右頁圖）

總司令，當他退休的時候，全州想送張畫像掛在州府以爲榮耀。
所以將軍搭了火車到波士頓，端坐等沙金畫像。十二月後的兩個
禮拜，畫像完成。美國之旅，似乎到了終點，事實不然…

　　在當時的波士頓有一位精力與財富一樣充沛的藝術收藏家——
——迦得納夫人（Mrs. Gardner），包括她自己也不是很清楚到底
有多少財產，她的一生充滿傳奇，也就使人覺得她的生活帶點神
秘感。雖然人們很想瞭解她，卻從來沒有好的傳記能詳實報導。
她最大的成就就是「購買」——能買，而且會買。她買了足足
可以放滿整棟五層大樓的藝術品，買的藝術品當時也不贈不捐、
不轉讓、不示人，自己把玩享受。後來才知道，她把這些作品全
部捐給了大眾，建了一所博物館。

迦得納夫人個子雖矮，可是身材絕佳，頭髮呈紅褐顏色，有美麗的肩膀與手臂，是個衣架子，任何服裝穿在她身上總是服貼順眼，她的皮膚就像是成熟的白蜜桃。沙金是在一年前於倫敦由堂兄和詹姆士介紹認識她，他們的友誼真正開始於沙金來到波士

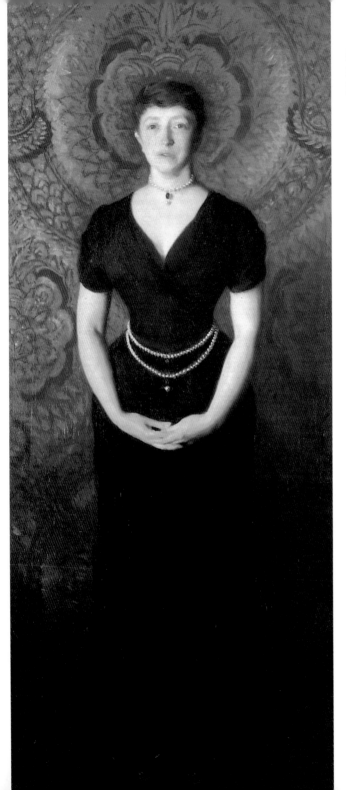

迦得納夫人　1888年　油
彩、畫布　190×81.2cm
波士頓迦得納美術館藏

蚊帳　1908年　油彩、畫布
57.2×71.8cm　底特律美術
協會藏（右頁圖）

頓以後，一直維持了四十年。沙金寫給她的信至今不曾公開，然
而從稱呼看出關係似乎不尋常；只要沙金在波士頓，他們是常見
面的，一般人都視他們爲一對情人。

　　第一次畫迦得納夫人是在她的家裡，沙金總共去了九次才定
稿。沙金專注於她的身材、珠寶飾物和一件十六世紀紅金錦緞的
背景，雙手互握放在腹前，頸項的珍珠正中是一顆紅寶石，腰圍
又是兩圈珍珠，中間鑲一粒紅寶石，白色的珍珠在深色的服飾襯
托下顯得高貴莊嚴。長禮服下的皮鞋上似乎也鑲了紅寶石，在暗
色中發光。由於頭的位置正巧在錦緞圖案的中央，加上手勢與嚴
肅的面貌，眞像是一幅宗教畫。

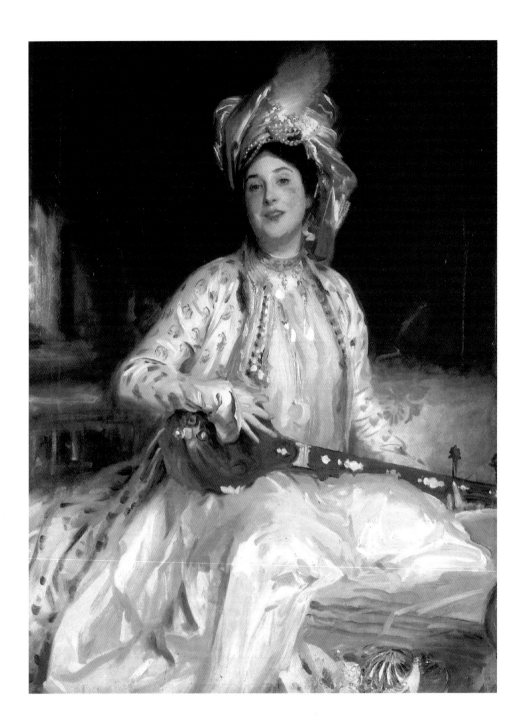

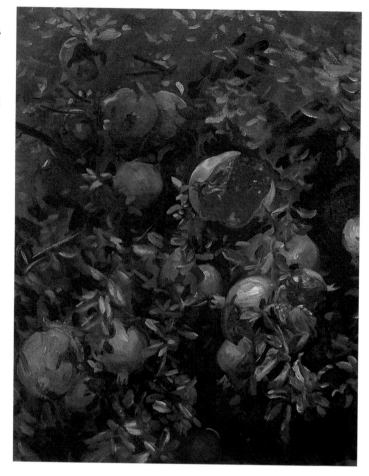

石榴 1908年 油彩、畫布 73×56.5cm 私人收藏

渥瑟姆之女，艾爾米娜 1908年 油彩、畫布 134×101cm 英國泰德美術館藏（左頁圖）

當畫像在波士頓的畫友會展出時，眞是驚倒眾人。很多人不認爲是當場畫的，猜測可能從照片作參考，再加上拜占庭式的聖母像所合成。新聞報導也不敢隨便加以評論，而迦得納夫人覺得不安，因此有生之年不再公開展示這幅畫，只掛在自己的博物館內。以後沙金又爲她畫了兩次人像，都爲水彩畫。

沙金的美國之旅空前成功，波士頓個展被藝評界反應爲高水準的藝術成就。美國人的熱情伴隨沙金回家，而英國人又微笑來

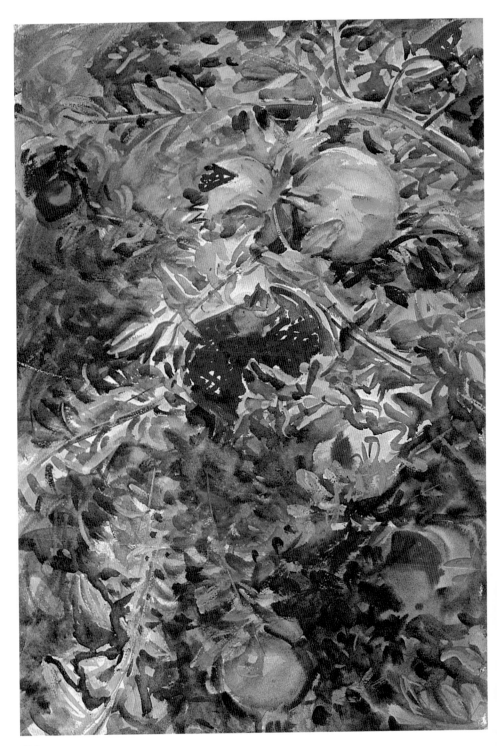

光與影　1909 年
水彩、畫紙　40 × 53cm
波士頓美術館藏

石榴　1908 年　水彩、
畫紙　53.5 × 35.9cm
紐約布魯克林美術館藏
（左頁圖）

歡迎才卅三歲的藝術家凱旋歸。沙金找到了最適當的地方，兩地
得意，身價如日中天，地位已穩如泰山。

風景水彩・描繪自然

　　一八八一年的一月費威廉輕微中風，他的妻子與女兒們自然
地心存警覺，但是她們並沒有要求沙金趕去翡冷翠。但由於父親
健康的惡化，沙金也不敢遠行，要求丹尼士・波克（Denis Miller
Burker,1861～90）來義大利陪他。這兩個男人有心理準備，打算
當費威廉一有狀況隨時要到病房去，白天他們只在家附近的河邊
繪畫，下午打網球來運動，晚上玩橋牌打發時間。他們以十九歲
的薇歐蕾爲主要模特兒，這位最小的妹妹這時已經是美麗的大姑
娘了。

　　波克早先在紐約的「藝術學生聯盟」與「國立設計學院」
讀書，然後赴法留學，回美國後教畫。他的風景畫顯示了眞正的
才華，他是個很羅曼蒂克的人，充滿活力，生活多采多姿，爲人
風趣，朋友都很喜歡他，並且與沙金個性相投，成爲很好的朋

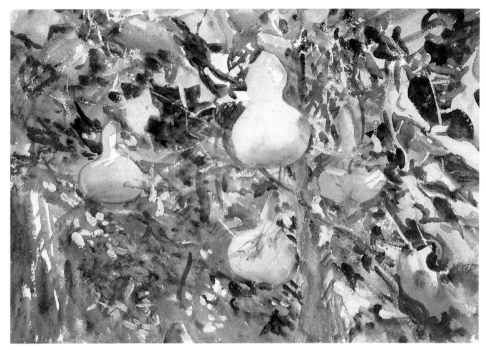

瓠　1908年　水彩、畫紙　35.6×50.8cm　布魯克林美術館藏
女人與柯利狗　1900年之後　水彩、畫紙　35.2×25.4cm　紐約大都會美術館藏（右頁圖）

友，可惜時間太短就去世了。

　　費威廉渡過了不太冷的英國冬天，這也是他一生中最後一次
的旅行。艾蜜麗始終陪著他，病身一直拖到春天才撒手人寰，享
年六十九歲。

　　沙金是以人像畫立足畫壇，這也是他工作中最爲人知與喜愛
的一項，可是他畫了更多其他類型的作品，同樣令人留下深刻的
印象，特別是風景畫。它不像人物畫那麼需要妥善的安排，也一
時很難有明顯的歸類，不論是題材、範圍、數量都是興之所致，
這些畫完全出自畫家作畫時的意願，有些還是相當隱私的，因而
在他一生從未公開展覽過。當然人像畫能贏得眾人的注目，其他
的類別也就相對的沒有那麼顯眼。一直到一八八〇年後期，它們

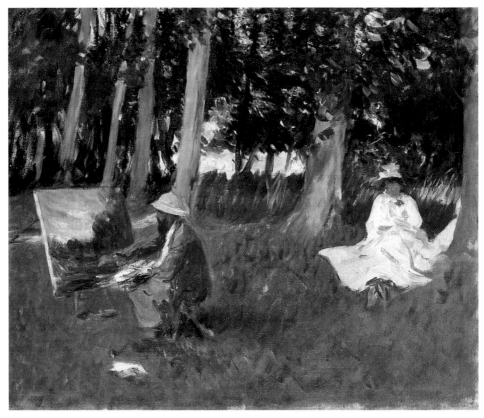

莫內在樹林一角作畫　1885 年　油彩、畫布　54×64.8cm　英國泰德美術館藏

之間才並行發展，越到後來畫像份量越輕，因為有其他更大的計畫在等待沙金進行。畫人像變成了空檔時間的作業。僅管他常說要放棄畫像，卻始終不曾真正停過，因為這些要求畫像的人，不祗是他的衣食父母，也是能讓畫家更上層樓的媒介，他們的身份、地位與財富，造就了畫家的機會與藝術生涯的顛峰；當然所有的這一切，還得以畫家個人的才華為基礎。

　　一八六七年杜蘭曾為莫內畫像，沙金正在巴黎，剛好是印象派畫家革命的高潮。到了一八七六年第二次印象派畫家展的現場，沙金遇到了莫內，當晚他們共進晚餐。一八八七年的五月，

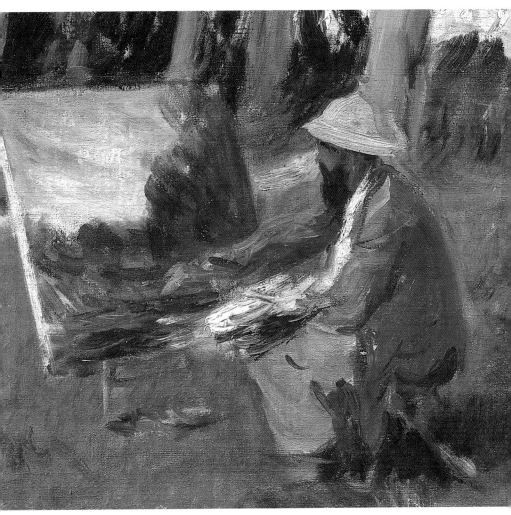

莫內在樹林一角作畫（局部）

他到莫內的大廈去訪問，同時畫下了印象派大師莫內在樹林旁邊
作畫的情景。

　　一八八九年七月「國際博覽會」在巴黎揭幕，沙金有六幅
畫在美國館展出，同時獲得大會的獎賞。他的母親和妹妹與一大
群好朋友再度聚會。沙金利用機會在河邊住處附近完成了一些水

保羅・賀勒有妻子相伴作畫　1889年　油彩、畫布　66.4×81.6cm　布魯克美術館藏

彩畫，包括釣魚、划船、河邊草地的休憩等，他還爲畫家保羅・
賀勒畫他在野外寫生的情景，只有天氣不好時，才會迫使他回到
屋裡去畫人像。

　　沙金累積了自信，並且能夠專心入畫。定居英國後，技巧更
進步，作品也顯得更成熟。就像他初到法國時必須先迅速建立自
己的聲名，因爲時間不能等待，同時避免過去所犯的錯誤。他變
成了「新英國藝術俱樂部」（The New English Art）的創始人之

可弗的花園　1909 年　油彩、畫布　91.4 × 71.7cm　私人收藏

戴弗妮　1910 年　水彩、畫紙　50 × 40cm　私人收藏

一 。

　　一八九〇年的春天沙金有了新的挑戰，接受波士頓公共圖書館的裝飾壁畫的任務。他在學生時代曾經幫助杜蘭完成過盧森堡博物館天庭的壁畫，有過一些經驗，而未來這項新工作竟然支配了他往後廿五年的歲月。爲了壁畫製作，沙金必須學習、研究與探訪壁畫，這也使得沙金創作非肖像題材的畫作，有了發揮的機會。他的水彩畫、威尼斯的風景、阿爾卑斯山角、洛磯山麓和許

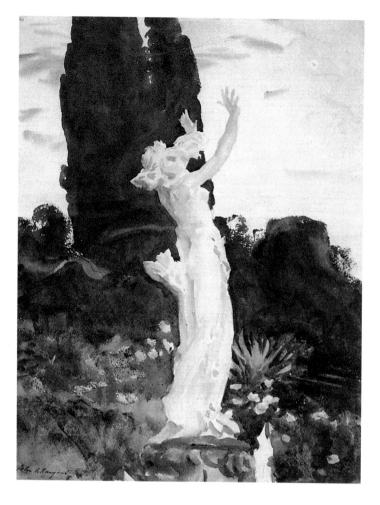

多假日的外景,變成了他另一項自我挑戰的藝術成就,波士頓的
這項大工程反而使他其他方面的興趣得到滿足。

壁畫的內容只能做史實的傳承,不能有自我的評斷。好在他
天生是個精明的觀察家,肯下功夫去做深入的研究。壁畫的任務
打開了沙金探求知識的另一扇門。

從開始到完成,圖書館的壁畫工作,是對他能力的另一種考
驗與嘗試。他選擇了宗教歷史作為主題,而裝飾的範圍與面積的

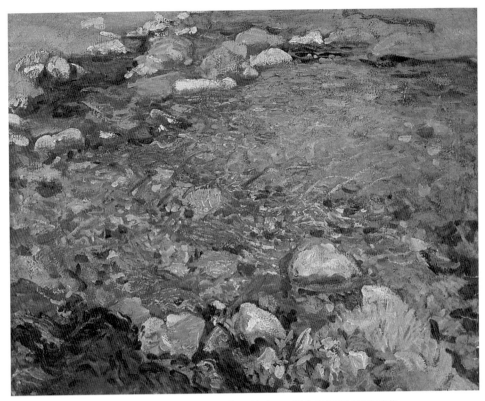

渥德・奧斯塔之河　1910 年　油彩、畫布　55.9 × 71.1cm　紐約布魯克林美術館藏

確是夠大的，包括整個屋頂、牆壁、橫樑，總共估計超過了五萬立方公尺，除了繪畫以外，還配上小部分的雕刻。當這一項大計畫接近完工的時候，沙金又接受了另一項大壁畫，爲波士頓美術館圓頂作裝飾。而在進行中途的一九二二年，沙金又接下第三件壁畫工程，是爲哈佛大學的圖書館而做。所以，將近三十年的時間，沙金得處在一個過去生疏的領域。

　　沙金的小妹薇歐蕾已經二十歲了，個子不高，卻是天生的慷慨性格，靈敏而有智慧，幽默感十足，她精通多種歐洲語言，喜

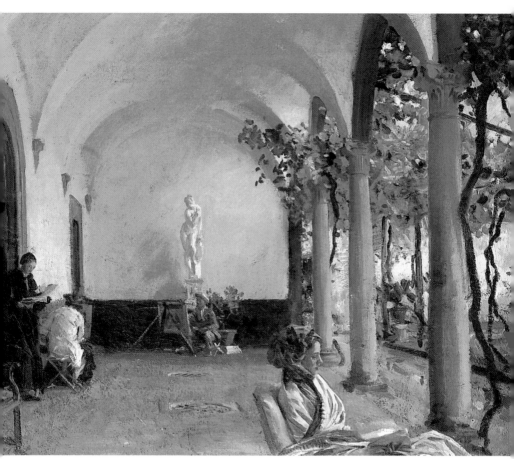

涼廊　1910年　油彩、畫布　55.9×68.6cm　私人收藏

愛文學、音樂，思想很開放。看不出來他與沙金間有十四歲的差
距，她比艾蜜麗容易相處與溝通。一八八九年底兄妹兩人去美
國，這是薇歐蕾第一次的訪美。到紐約後，薇歐蕾去了波士頓，
家人希望她在美國找到更理想的對象，而沙金的目標是工作與賺
更多的錢，他們都在為未來奮鬥。

　　紐約是美國表演藝術的中心，世界各地的表演團體全都在此

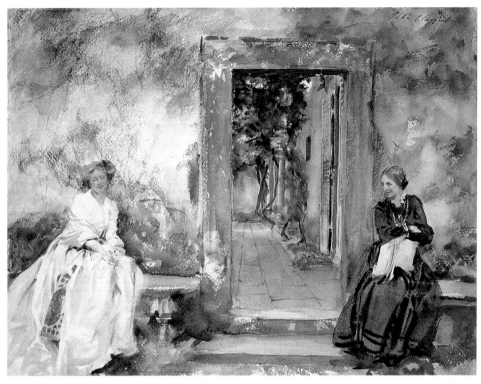

花園圍牆　1910年　水彩、畫紙　40×52.1cm　波士頓美術館藏
卡門西達　1892年　油彩、畫布　232×142cm　巴黎奧塞美術館藏（右頁圖）

聚集，音樂會是最平常的社交活動。當時正逢一位成功的表演者
——西班牙舞蹈家卡門西塔（La Carmenita）轉往美國發展，她
的歌舞就是沙金最喜愛的那一型，所以決定畫這位女藝人。不過
由於她的名氣大因而索價昂貴。

　　作畫地點是在當時紐約最大的畫室，主人就是曾赴英倫留學
的美國畫家威廉・契斯（William Merritt Chase）。為了製造氣氛
與良好的效果，契斯將畫室佈置成表演場地。以十多盞燈放在
地面，用瓦蓋罩住，變成腳燈，兩位吉他手靠在遠牆，整個畫室
都是黑的。這些畫家們就坐在房角的沙發上。表演開始，只見舞

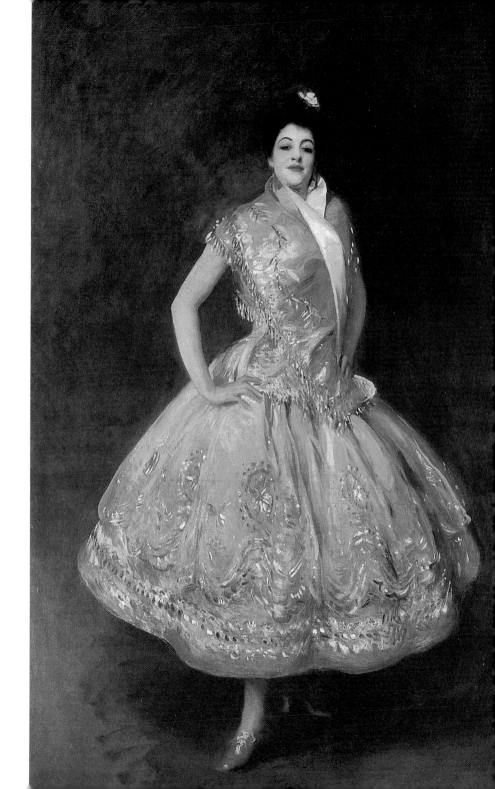

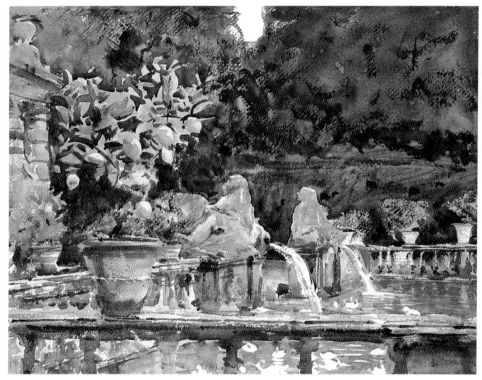

威拉第‧瑪莉亞：噴泉　1910年　水彩、畫紙　40.6×52.7cm　波士頓美術館藏
白衣淑女　1909-11年油彩、畫布　69.9×54.6cm　私人收藏（右頁圖）

者從這頭舞到那頭，在光線中穿梭。她的動作、速度、肢體表
現，均非常人可仿，當音樂停止，觀者仍在陶醉之中，這次的表
演付了一百二十元，後來沙金又請她再演一次，價碼已經漲到一
百五十元。因爲沒有人能像卡門西塔具備的獨特水準，大家仍都
覺得過癮而值得。

　　她同時是最難對付的模特兒，當沙金正式要畫時，她根本無
法安穩下來，要像哄嬰兒般的哄她、求她，最後還是以珠寶買得
暫時的安穩，因而這幅人像進行得不是太順利，也沒有達到預期
的效果。可是名畫家加上名舞蹈家合作，聲勢奪人，因此大西洋

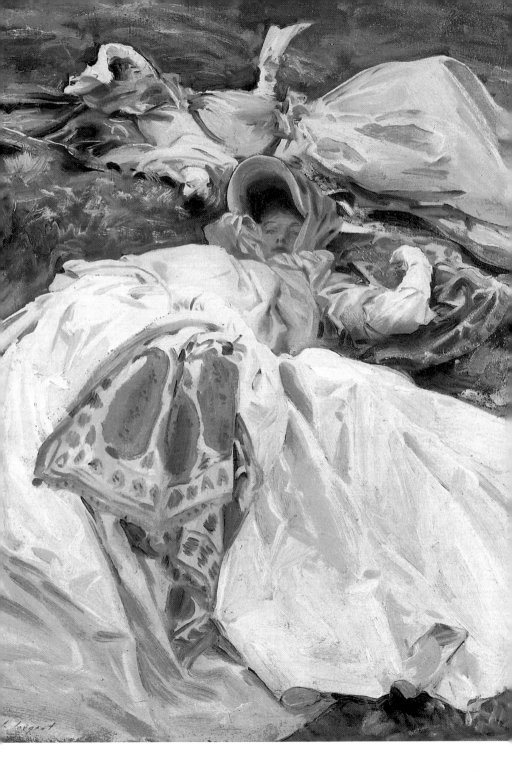

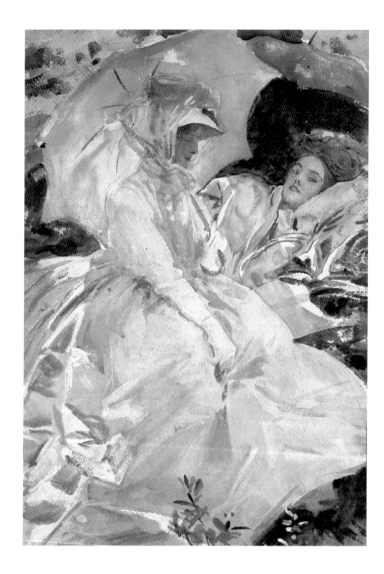

兩岸還是有買主開出價碼，準備收購。

藝術新領域——裝飾壁畫

　　一八九〇年波士頓公共圖書館的裝飾壁畫由史丹福・懷特
（Stanford White）提出。他曾在歐洲學建築，回紐約加入了察爾
斯・麥克金（Chales Mckin）和威廉・米德（William Mead）的

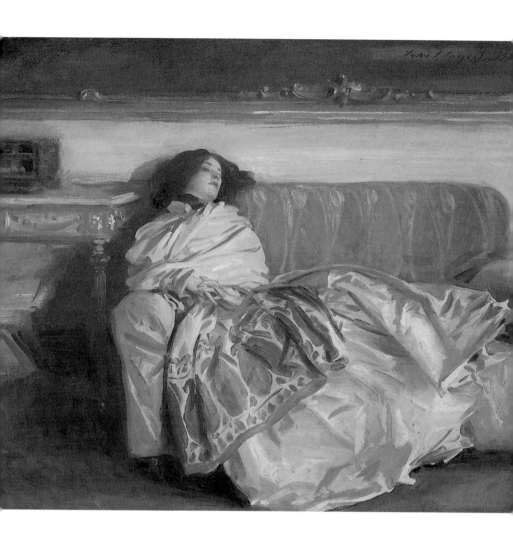

事務所。沙金曾爲懷特繪像，又在英國常見面，經由他的推薦，
這筆龐大的生意就此敲定。

　　波士頓圖書館不只是該建築公司的代表作，直到今日仍是一
座美侖美奐的歐洲古典建築；內部的設計與裝潢，也是美國公共
圖書館的典範，它不只彰顯出圖書館的功能，其建築本身就是一
項偉大的藝術品。

　　三位建築師加上三位藝術家在紐約的俱樂部晚餐，同時決定

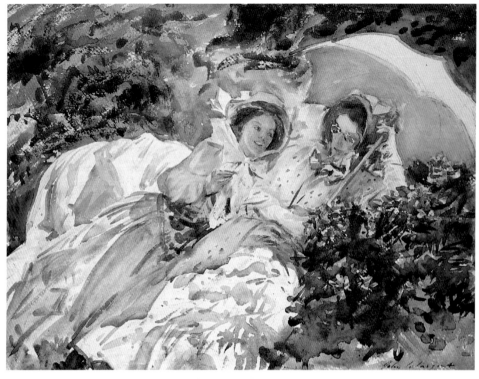

在辛普倫帕斯：遊憩　1911 年　水彩、畫紙　40 × 52.1cm　波士頓美術館藏

了裝飾壁畫的位置與面積。艾比只負責橫幅壁畫，是在一樓的借
書室。沙金的任務包括頂樓的特藏室及北端的整面牆。

　　沙金人在紐約就已經開始構思壁畫的內容，先畫了一些草圖
及人物的速寫。一直等到委員會確定了壁畫的材料後，初步的協
議全部完成。

　　離美前幾天，沙金收到委員會寄來的正式任命狀與授權書，
而合同的簽字卻在兩年後。當壁畫在一八九七年十二月完成，他
將獲得一萬五千元的酬勞。可是到後來契約根本不具意義，原來
的計畫不斷擴大延長，獲得更多私人基金的贊助，幾乎這件工程
一直在做。

　　回到歐洲後，艾比旅行到美大利去做研究。而沙金和母親與

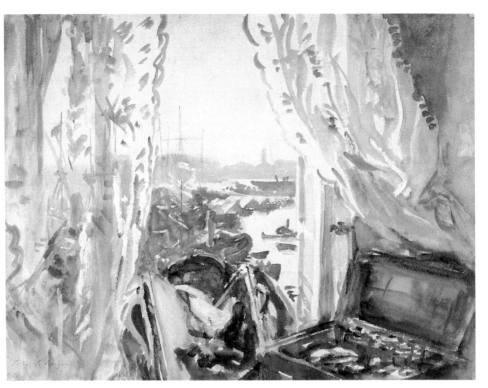

吉諾亞的窗外景致　1911年　水彩、畫紙　40×52.7cm　大英博物館藏

兩個妹妹坐汽艇遊尼羅河找靈感。第一步的程序是多看，研究壁
畫的各種式樣，先到亞歷山大城，接著深入內陸，再回到開羅，
在租的畫室工作，順便完成了一幅先前少有的埃及女子的裸畫。

　　然後轉移陣地到希臘雅典，沙金每天清晨四點與隨從出發工
作，直到天黑才回來，油料、水彩、粉蠟筆、畫布隨時放在身邊
備用。接著又轉往土耳其、法國。

　　艾比夫婦回到倫敦後，找到了非常理想的「摩根大廈」
（Morgan Hall），簽了二十一年的長期合同。在圍牆花園內興建
了新的大畫室：這個場地，吸引來沙金，兩人又有機會在一起工
作，同時改裝與設計為了壁畫而做。這也是一項完美的安排：沙
金碰到很多過去不曾經歷過的技術問題和一些瑣細的事務，他不

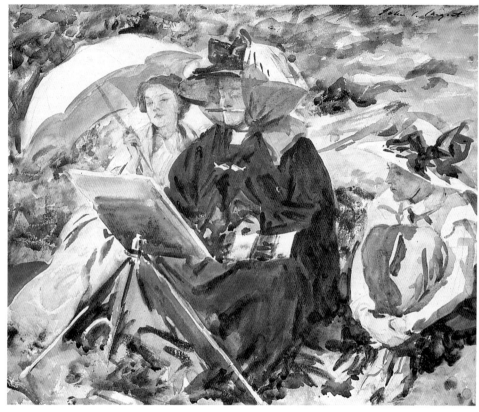

在辛普倫帕斯：上課　1911年　水彩、畫紙　40×51.4cm　波士頓美術館藏

像艾比有正式學校的訓練，要想進入狀況是相當緩慢的，需要更多腦力的思考。

　　每日例行工作跟過去稍有不同，白天全部用來繪畫，天黑才開始運動。這個時候的沙金，心情開朗，精力充沛，除了打網球，還有騎馬。星期天早上和鄰居或朋友到公園騎單車。

　　一八九二年的春天「摩根大廈」的畫室正式開工，艾比在西面，而沙金在東面。他們從早上九點入室，一直畫到黃昏，必要時挑燈夜戰。艾比的橫飾主題是〈聖杯的探尋和功業〉（The Ouest and Achievement of the Holy Grail）。到了夏天，麥克進從紐約來訪，對於工作的進行非常滿意，尤其喜歡這個環境。

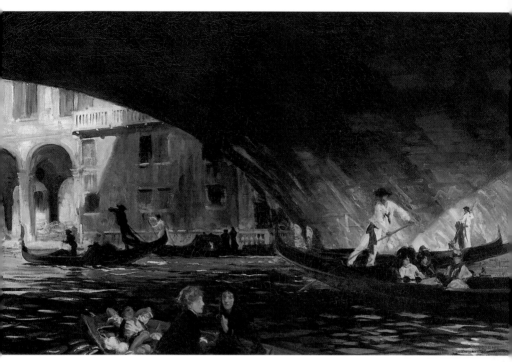

威尼斯的瑞爾多橋　1911年　油彩、畫布　55.9×92.1cm　賓州美術館藏

　　沙金為波士頓圖書館做的裝飾壁畫是在三樓特藏室。中央天
花板是自然採光的玻璃，為了保護壁畫，不管太陽從任何角度射
入，都不會直射在畫面上。

　　委員會獲得了更多的財源，計畫一再更改，從最早只是「北
端」一角，最後整個長廊的全部牆壁得全部包括在內。自一八九
二年到第四次的一九一九年安裝，費時二十六年。當沙金在一九
二五年心臟病發去世時仍未全部完工。

裝飾壁畫 I

波士頓圖書館：〈宗教的勝利〉（Triumph of Religion）

　　一八九三年底，波士頓圖書館北端的壁畫完成，分為三大鑲

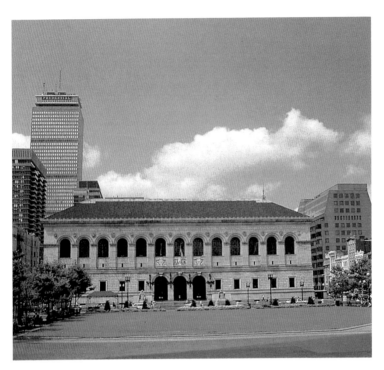

版，而壁畫的子題分別為：〈異教徒的神〉、〈以色列人的壓
迫〉、〈先知們的橫飾〉。這是第一次安裝中最著名的部分。

　　整個故事的主題稱之〈宗教的勝利〉。畫中的模特兒們來
自倫敦，都是義大利人，往後沙金又長期雇用了十九歲的尼古拉
（Nicola），尼古拉有著健壯而柔軟的體格，並有一雙漂亮的黑
眼，他一生中最好的二十六年都跟著沙金工作。

　　當壁畫工作告一段落，沙金利用空餘完成了不少人像。一八
九三年的〈漢默斯理夫人〉（Mrs. Hugh Hammersley）一畫在「新
畫廊」（New Gallery）展出。另一幅〈安格紐女士〉（Lady
Agnew）在皇家學院的會場展出，兩幅畫都予人耳目一新的感
覺。後者更為沙金贏得了皇家學院院士的資格。

圖見 231 頁

圖見 160 頁

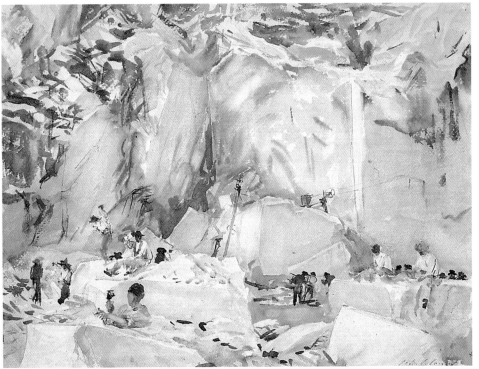

習作：以色列人的壓迫　1903-9年　油彩、畫布　84.2×168cm　英國皇家藝術學院藏（上圖）

卡拉拉：得維拉先生的採石場　1911年　水彩、畫紙　40.6×52.7cm　波士頓美術館藏（下圖）

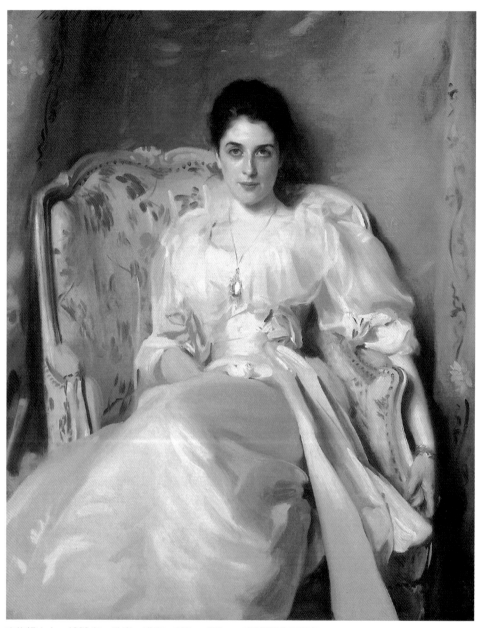

安格紐女士　1892 年　油彩、畫布　127 × 101cm　蘇格蘭國家畫廊

安格紐女士（局部）（右頁圖）

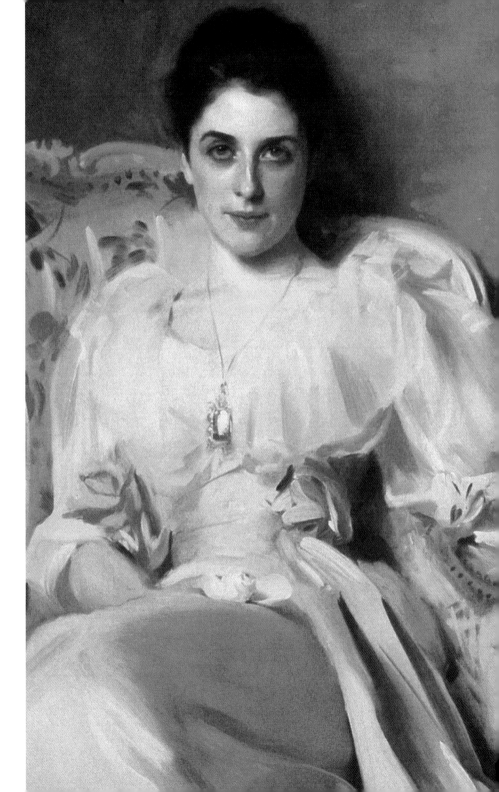

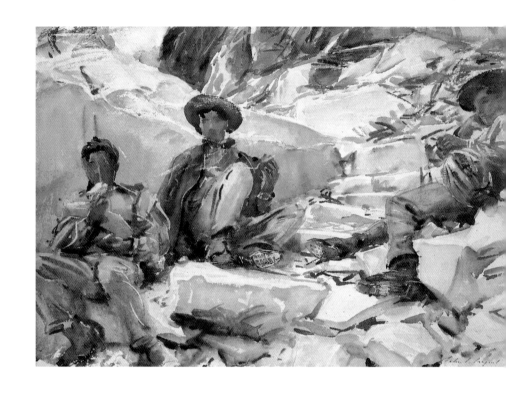

　　一八九五年四月沙金抵達波士頓，監督並協助安裝首幅壁畫，這是四年來沙金的心血，由於計算的精確與工程人員的預先安排，進展非常順利。四月二十五日的黃昏，也是新圖書館開幕三個月後的紀念日，建築事務所邀請了二百位來賓爲艾比和沙金舉辦酒會，其中四十位客人來自紐約，榮耀這兩位畫家的成就，由州長致詞，同時請了交響樂團在一樓大廳表演，慶祝工作的順利成功。

　　沙金到北卡爲歐默斯坦（Frederick Law Olmsted）畫像。他是美國最偉大的公園設計者，代表作有紐約中央公園、波士頓公園系統、史坦福大學校園等。美國郵局於一九九九年九月發行的紀念郵票就是以此畫爲背景。

　　當沙金回到英國，圖書館委員會又給了第二次的合同，並且在十二月生效，主動加了他的酬勞，當然沙金變得更忙碌。壁畫

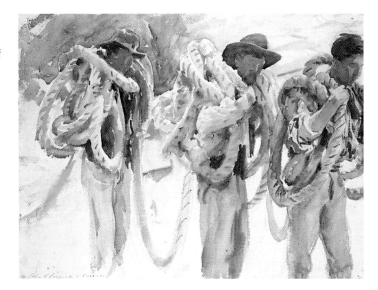

卡拉拉的工人們　1911
年　水彩、畫紙　40.3
×53.4cm　芝加哥美術
協會藏

卡拉拉：採石工人
1911年　水彩、畫紙
35.6×50.2cm　波士
頓美術館藏（左頁圖）

是主要工作，畫人像倒成了消遣，不過有了第一次壁畫成功的安
裝經驗，使他對未來的工作更有信心。收入豐厚的沙金，爲母親
與艾蜜麗買下「卡里大廈」，使她們在倫敦變成鄰居。

　　一八九六年沙金又完成了家庭式的三人組群像〈梅爾夫人和
她的子女〉。兩年後，又爲家具與裝飾富商渥瑟姆（Asher
Wertheimer）畫像，他有四個兒子、六個女兒。沙金花了長達十
年的時間爲他們一個個的畫。渥瑟姆的家成了沙金畫廊。

　　壁畫仍是沙金最重要的職責。一八九七年他抽空到義大利西
西里待了六個星期，又到羅馬和梵諦岡仔細研究大教堂與宮殿的
壁畫，再去翡冷翠住了幾天。第二年的五月趕去威尼斯，待了一
個月做壁畫研究的工作，順便完成了〈室內景致〉的油畫。

　　壁畫的內容雖非全然依據史實，沙金仍然花了很多時間去做
實地考證，力求與基督教的發展歷史吻合。後續工作回到倫敦的
畫室再做補充、訂正，或是重畫。

　　當時美國雕刻家沃迦斯塔斯（Augustus Saint-Gaudens）正在

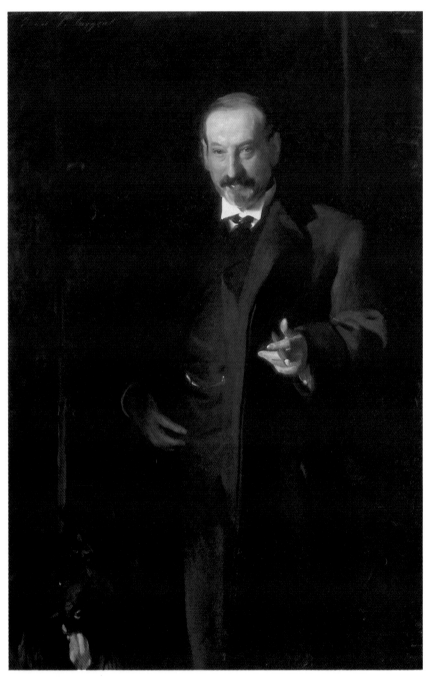

艾瑟‧渥瑟姆　1898 年　油彩、畫布　147.3 × 97.8cm　英國泰德美術館藏

梅爾夫人和她的子女　1896 年　油彩、畫布　201.4 × 134cm　私人收藏（右頁圖）

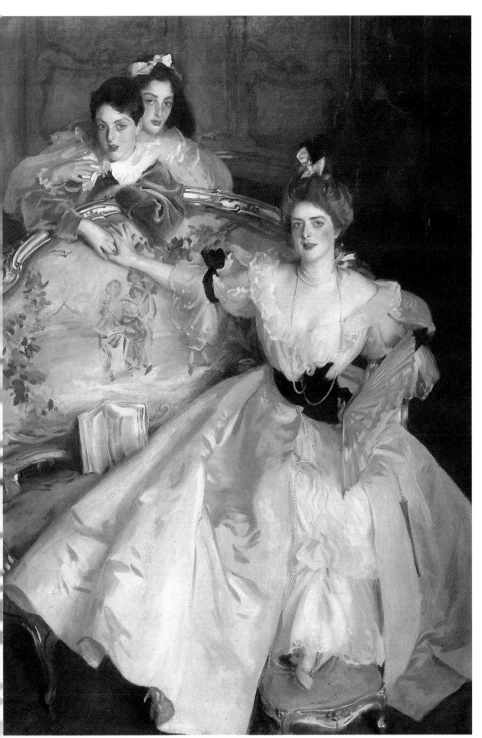

西班牙噴泉　1912年　鉛筆、水彩、粉彩、畫紙　53.3×34.9cm　費茲威廉美術館藏

西班牙查爾斯五世的雕紋護盾　1912年　水彩、鉛筆、畫紙　30.2×45.1cm　紐約大都會美術館藏（右頁上圖）

防空洞　1918年　水彩、畫布　39.0×53.0cm　紐約大都會美術館藏（右頁下圖）

巴黎，寄了不同的模式，且在一八九九年四月到倫敦去幫助沙金在壁畫上安裝十字架的浮雕。決定位置、重量、材料、尺碼等等技術問題。銅鑄的大十字架在一九○○年的春天完成。

　　一九○一年，受命畫英王愛德華七世的就位大典。到了一九○七年六月，英王要在沙金生日的那天加封爵位給他，稱他是「英國最傑出的人像畫家」。由於沙金是美國公民，他謝絕了這翻好意。

　　隨著沙金名聲的傳揚，王公貴族難免要求他畫像。一九○二年完成了兩件佳作，一是波特蘭王國的公爵為他夫人所安排的畫像。另外是陸伯丹公爵的畫像，此畫為沙金人像畫中最出色的。

圖見170頁

圖見168頁

167

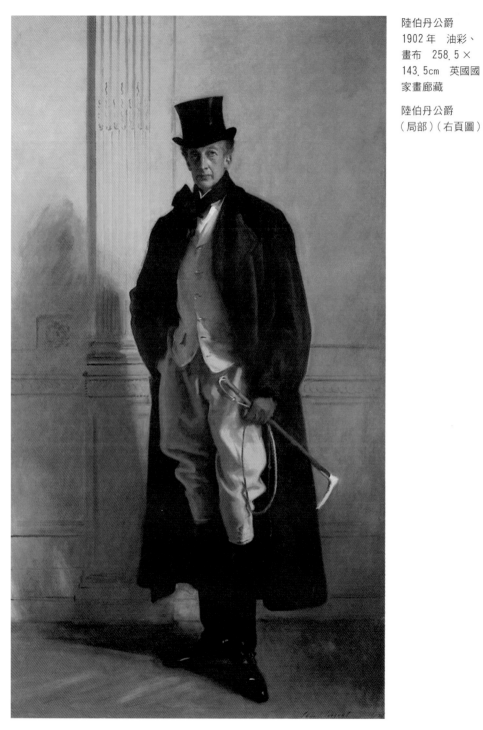

陸伯丹公爵
1902 年　油彩、
畫布　258.5 ×
143.5cm　英國國
家畫廊藏

陸伯丹公爵
（局部）（右頁圖）

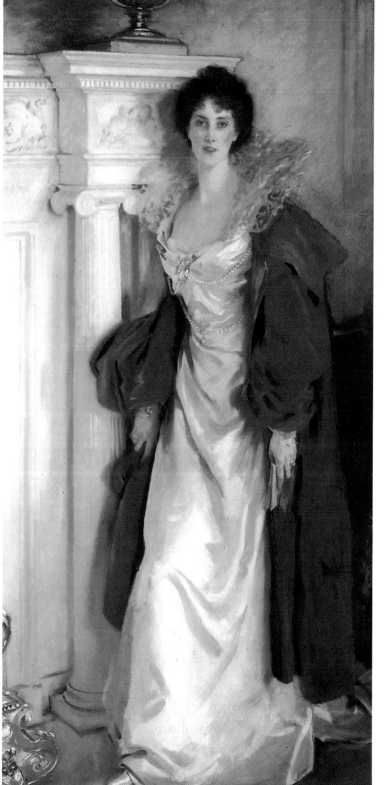

波特蘭的公爵夫人
1902 年 油彩、畫
布 228.6 × 113c█
私人收藏

在辛普倫山口
1910 年 水彩、畫
紙 35.9 × 52.3c█
紐約布魯克林美術
館藏（右頁下圖）

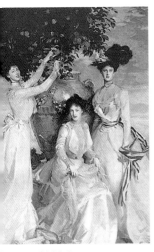

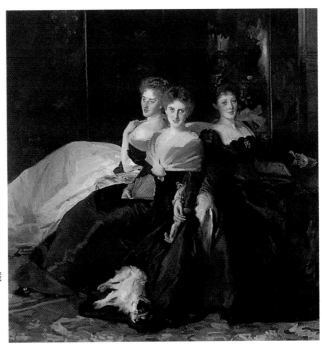

持小姐們 1902 年
.2×229.9cm 英國泰德美術館藏
右圖）

吉生姊妹 1902 年
.2×198.1cm 私人收藏
左圖）

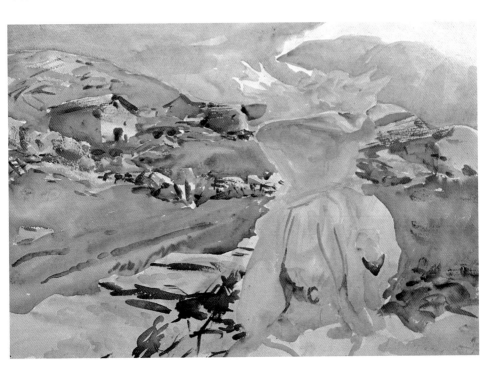

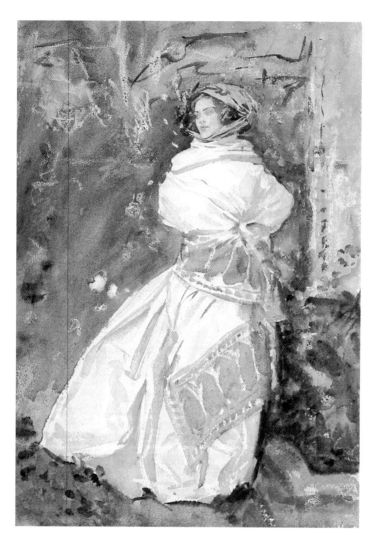

羊毛圍巾　1910年
水彩、畫紙　50.2×
29.2cm
波士頓美術館藏

羊毛圍巾　1908年
油彩、畫布　71.1×
109.2cm 私人收藏
（右頁圖）

　　一九〇三年一月沙金搭輪船到波士頓，安裝南端的兩幅壁
畫。壁畫是〈三位一體，釘死於十字架〉。銅雕的十字架非常
適中，橫飾畫的是天使們，這是〈基督的末期〉主題中的第一
部分。完工後除了全體委員在場外，還邀請了三位名雕刻家，同
時迦得夫人也在座。

　　只要沙金停留美國，求畫者不斷，其中有兩幅人像值得一

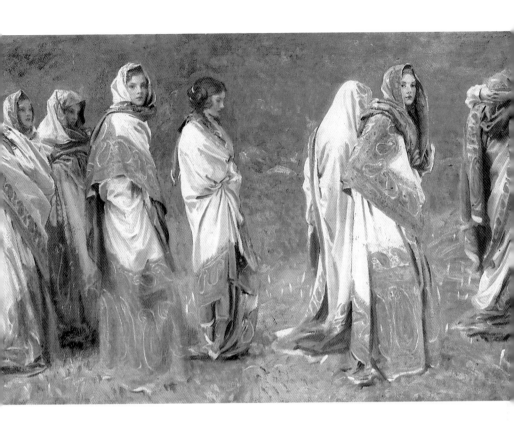

提：一幅是畫波士頓交響樂團的創辦人赫金遜（Henry Lee Higginson），由哈佛校友會捐贈。另一位是大都會博物館的主任拉賓遜（Edward Robinson）。此人在波士頓圖書館第二期壁畫工程捐了一萬五千元。

　　沙金母親於一九○六年去世，自此他毫無牽掛，到處旅行。旅行時除了沙金的家人、親友外，每年加入的人越來越多，似乎變成了寫生旅行團一般，而他們足跡遍佈全歐。沙金用繪畫速寫了旅行中的人、時、地、物。工作效率非常高，由於到處奔波，多半以水彩作畫較方便。

　　一九○八年沙金利用阿爾卑斯山旅行的機會，構思了〈羊毛圍巾〉的油畫。圖中的七位女孩事實上都是同一個人，那就是最小的姪女麗茵（Reine Ormond），只有十一歲，穿著土耳其的服

斜躺 1908年 水彩、畫
紙 49.5×34.9cm
私人收藏

飾和羊毛製的裹頭圍巾。整個構圖像是閱讀七篇律詩，又像是音樂中的片段。幾乎是沒有任何的背景陪襯，沒有山麓的風景，反而顯示人物的突出，第二年在皇家學院展覽，到了一九九六年這幅畫以一千一百一十萬美元出售，創了美國繪畫的最高價。直到一九九八年比爾（Bill Gate）花了三千萬美元買下了荷馬（Winslow Homer）的畫，才被打破記錄。

　一九一三年爲了慶祝名作家亨利詹姆士的七十大壽，他是一

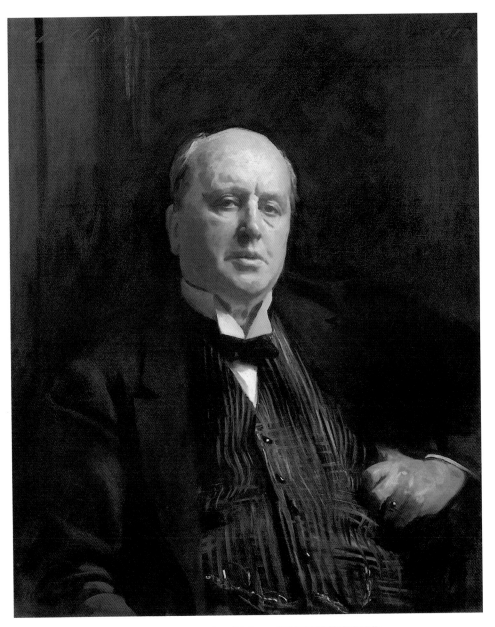

亨利·詹姆士　1913 年　油彩、畫布　85.1 × 67.3cm　英國國家肖像美術館藏

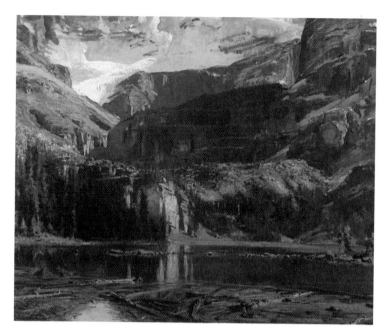

歐哈拉湖　1916 年
油彩、畫布　245 ×
153cm　哈佛大學佛
格美術館藏

生活　1912 年　水
彩、畫紙　37.4 ×
45.4cm　紐約大都
會美術館藏
（右頁圖）

位對沙金特別照顧的老朋友，沙金是非畫此人不可。由於兩人相
知甚深，畫像也就特別傳神。隔年在皇家學院展出後，至今仍掛
在「國家人像畫廊」。

法國前線戰地畫家

　　一九一四年八月四日，英、法向德國宣戰，接著再向奧地利
宣戰，這對喜歡旅行歐洲的沙金非常不方便。一九一六年他再度
來到波士頓，順便避戰停留在美國長達一年。

　　抵達美國不到一個月，耶魯大學（藝術學校成立五十週年）
和哈佛大學都贈予他榮譽學位。

　　為了躲過盛夏，沙金旅行加拿大，畫洛磯山，一直到十月才
回波士頓。他所畫的山水風景——湖泊和瀑布在十一月的波士頓
畫展中被買走。其中最美的〈歐哈拉湖〉（Lake O'Hara）就被

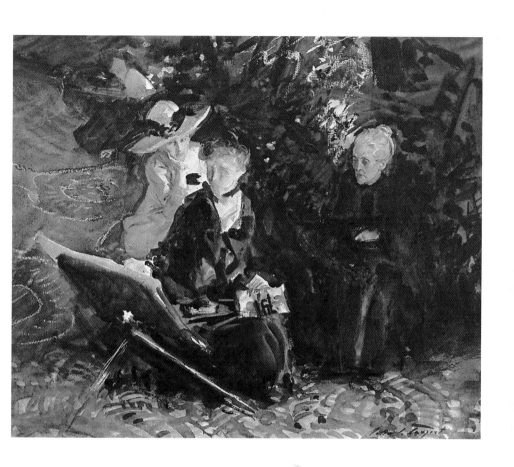

哈佛大學美術館搜購。

　　第三次也是沙金生前最後一次的圖書館壁畫安裝工作，費時較久，一直到秋天才完成。一共是九幅畫。三幅是屬於南端最靠頂的半拱形畫，剩下的六幅，位置是在左右兩面牆的上端。長廊南北兩端壁畫全部完成，只剩下樓梯口下端的三幅畫。

　　一九一六年的夏天，沙金同時答應為波士頓美術館製作圓頂裝飾畫，隨即開始準備，主要的草圖多達二百張以上。很多細節工作都未談妥，所以無法回倫敦，而在波士頓找到了新的黑人模特兒湯瑪斯（Thomas E. Mckeller）。他是波士頓旅館的侍者，在沙金停留波士頓期間擔任模特兒。圓頂裝飾畫中的太陽神，就

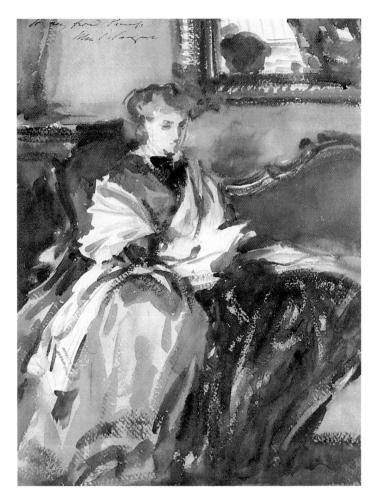

是以他的身材爲標準，有些女性的裸身，先是以裸男做爲研究而
改畫的。這項美術館裝飾工程費時十年，一直到沙金離世前一天
才畫完。

　　沙金於一九一七年二月底到南佛羅里達海邊度假，完成了多
幅水彩畫。四月六日，美國向德宣戰，沙金婉轉地辭掉「柏林學
院」的院士職位。

　　一九一八年露斯姪女參加巴黎教堂的音樂會，正好被炸彈擊

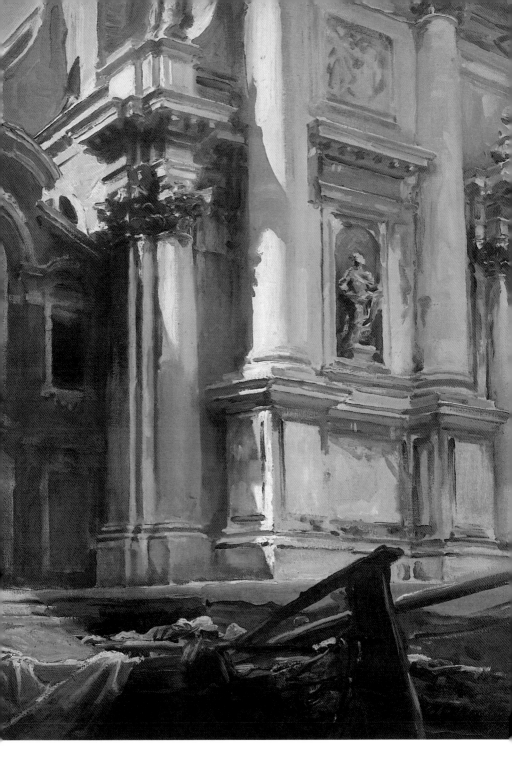

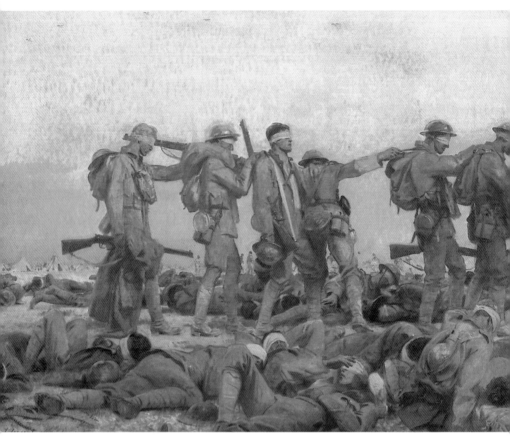

毒氣攻擊 1919年 油彩、畫布 231×611.1cm 英國皇家戰爭博物館

中，當時她只有二十四歲，是沙金最滿意的模特兒之一。沙金從
小雖然到處流浪，身邊卻無恐怖戰事發生，目前的戰爭已經讓很
多人喪失了生命，沙金心生哀慟，一個月後趕回美國，自己整天
待在畫室，對外面的世界一無所知。

　　七月他變成英國的戰地畫家，帶著所有的裝備與書籍前往戰
場，受到特別的禮遇，可以畫任何喜歡的題材，可是沙金對軍隊
的事務一竅不通，所以先花了三個月時間去瞭解，看到德國數百
戰俘關在牢籠，馬路上總是有軍隊在調動。當他發現大批被毒氣

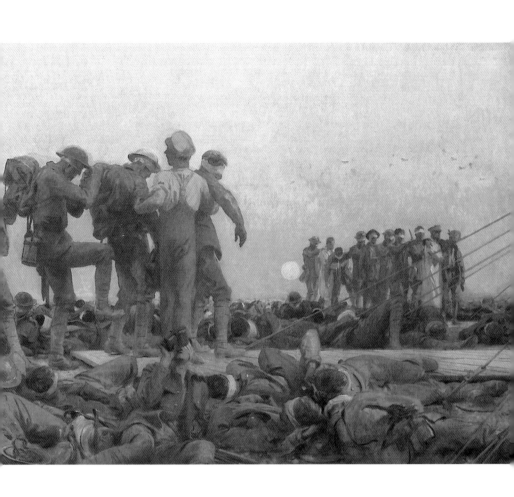

瓦斯傷害的瞎眼戰士正等待醫療時，突然得到了作畫的靈感。一
九一九年三月，經過四個月的埋首完成了〈毒氣攻擊〉，這是
他畫作中最大的獨幅作品，也是最有價值的一件。被皇家學院推
舉為年度代表作。

　　整幅畫中有六十五位傷兵，十九個瞎眼者走向救護站，其他
的人都是東倒西歪的躺在地上，等著醫療。在地平面有個足球
場，正在進行著比賽，遠處有帳蓬散落，太陽剛剛升起，似乎預
設著美好的未來正要來臨。這幅畫與過去作品最大的不同是人物

黑色帳篷　1905-6 年　水彩、畫紙　30.0 × 45.4cm　紐約布魯克林美術館藏（上圖）
風景　年代未詳　水彩、畫紙　（下圖）

在泰若爾的墓園　1914年　水彩、畫紙　34.6×53cm　大英博物館藏

全都集中在畫面下半部，上端三分之一畫面全是空的。把構圖拉長，意味著要走長遠的路，更能表現畫面的意境。兩隊傷兵面向未曾顯現的救護站，畫中人物雖多，一一清晰可見。他克服了幾何圖形的位置，而表現了深度與廣度的特色。這幅畫達到了沙金預期的願望，的確是難能可貴的作品。

裝飾壁畫 II

波士頓美術館：〈希臘眾神與英雄們〉

波士頓美術館正門

一九一九年五月沙金與艾蜜麗回波士頓。第一任務是安裝圖書館第四階段的壁畫，原定是三幅，只完成了左右兩幅：〈猶太

洛磯山旁的搭蓬　1916 年　水彩、畫紙　迦得納美術館藏

紐渥瀑布　1916 年　油彩、畫布　迦得納美術藏（右頁圖）

教會堂〉與〈教堂〉。中間的〈基督傳福音〉已有底稿，原可繼續工作，讓它一口氣完成，可是另外兩件壁畫工程依續而來，使沙金分身乏術，直到離世，這面牆仍是空白。

　　第二件任務是確定美術館圓頂壁畫計畫內容。這項工程使沙金待在波士頓長達二年（一九一九～二一），而在一九二二至二四年間又停留了十六個月。美術館的裝飾工作像是畫家的新玩具，和以往所作圖書館平面的裝置不同，此間要顧及建築物間的隔樑與支柱。沒有一處是平面的，技術性的難度超過圖書館。

　　波士頓美術館建於一八七六年，由建築師洛爾（Guy Lowell）設計，希臘神殿式的前門非常雄偉。原先美術館希望沙金能為圓頂下的大門上端設計三幅裝飾畫。經他實地勘察，發現不妥，一般人很少注意這個地方，建議整修和裝飾整個圓頂，次年經委員會同意並撥款四萬元。沙金在附近租了畫室開工，聘請波士頓知名建築師福克斯（Thomas A. Fox）處理工程技術性上的問題。

　　波士頓美術館是歐洲以外，搜藏希臘羅馬的藝術品最多的博物館之一。由於當時的館長專攻希臘羅馬的神話，所以沙金下了工夫研究這方面的材料而決定了壁畫主題是〈希臘眾神與英雄〉。為了測試這個構想，先做了一座整個圓頂的縮小模型，是原館的八分之一，可以正確的描繪淺浮雕的草圖。所以沙金的計畫中包括了繪畫、雕刻和建築綜合的裝飾體。

　　沙金幾乎是個人獨挑整個壁畫，很少有幫手，他也沒時間去
訓練助手，只有在淺浮雕的製作過程中，請了當地的雕刻家科勒
堤（Joseph Coletti）協助。一九二一年夏天，肯普（Anton
Kamp）成為沙金畫中唯一的模特兒，他是美術系的學生，有很
棒的身材，面目姣好，具備希臘男神的氣質，加上肌肉結實，裸
身部分非常理想。所有人物的造型，沙金都是分開先用炭筆試
畫，也有時用油畫試作。

　　一九二一年十月二十日圓頂壁畫安裝完成，沙金不衹是世界
上最著名的畫家，也成了現代的米開朗基羅。福克斯將五十五幅
設計圖送給了美術館的附屬學校。

約翰・洛克菲勒　1917年　油彩、畫布　147.3 × 114.3cm　私人收藏

在歐哈拉湖紮營　1916年　水彩、畫紙　40.1 × 53.3cm　紐約大都會美術館藏（右頁圖）

　　沙金把希臘和羅馬的傳奇匯集，以古典的眾神與英雄去表現
藝術家創造的寓言。沙金耗費很多時光在歐洲的博物館找資料，
整個腦子充滿著過去時代的想像。壁畫也證明了他對西方藝術的
百科全書式的知識。

　　圓頂裝飾畫不是直接畫在牆上，而是一片片不同矩形的畫布
板組合而成。每一幅畫都可獨立有意義，合起來就像是一篇文
章，相互連貫。遠遠望去，整個空間像是一幅巨畫。以畫家的技
巧和視界，把所有的圖畫與裝飾物合而爲一。

棕櫚樹　1917 年　水彩、畫紙　39.4×52.7cm　私人收藏（上圖）

棕櫚樹　1917 年　水彩、畫紙　34.9×53.3cm　私人收藏（下圖）

你們切勿偷竊　1918 年水彩、畫紙　50.8×33.6cm　英國皇家戰爭博物館藏（右頁圖）

炸毀的製糖廠　1918年　水彩、畫紙　33.6 × 52.7cm　英國皇家戰爭博物館藏

裝飾壁畫 III

哈佛大學圖書館：〈戰爭的榮耀〉

　　一九二一年十月波士頓美術館圓頂壁畫完工。十一月沙金答應哈佛大學威登勒紀念圖書館（Widener Memorial Libery）繪製兩幅壁畫。位置是在總圖書館要登上二樓的轉角處，左右各一幅，緊接著是靠窗的大玻璃。他為這所一九一五年新完成的壯麗建築物所作的壁畫主題是〈戰爭的榮耀〉，一幅是〈進入戰爭〉（Entering the War），一幅是〈死亡與勝利〉（Death and Victory）。

　　第一次世界大戰，哈佛學生與校友參戰者共有一萬一千人，陣亡了四百人，畫中主角的面貌仍是安通的俊臉。沙金整整忙了

艾若斯街上　1918 年　水彩、畫紙　39.3 × 52.7cm　英國皇家戰爭博物館藏

一年，得到一萬五千元的報酬。

　　兩幅壁畫大的是八十七呎高，七十三呎寬，能在這麼短的時間完成而又不草率，的確如有神助。另一因素也是由於他必須趕工，波士頓美術館的第二期壁畫工程已經敲定。不過，沙金能在同一時段進行著兩項內容絕然相異的工作，一個是畫古代的希臘羅馬，一個是畫現代的世界大戰。可見沙金的確有過人的能力。

美術館壁畫第二期工程

　　安裝好的壁畫從當地的報章雜誌與藝評家口中得到正面而肯

定的稱讚，沙金眞是快樂極了。他自己也很滿意這次的任務，美
術館的全體委員更是高興，所以有了第二期工程的計畫。範圍是
面向大門的整個樓梯與二樓兩旁走廊的頂壁。剛好與完成的圓頂
裝飾畫相接。

　　委員會全然相信沙金的視覺呈現與設計能力。這一次的裝飾
畫有六幅是在邊廊。兩幅大的橫跨樓梯的頂壁。三幅矩形的較
小，再加一幅半圓壁。由於都在同一個走廊，畫面內容當然延續
過去，好像沙金有先見之明，使得兩次的裝飾工程配合得天衣無
縫，根本分不出前後差別。

　　不論是畫的內容、顏色、面積、形狀，使得兩邊走廊的天頂
必須講求平衡、和諧、對稱。這些神話中的人物，爲了強調效
果，有時候沙金會用一些非自然的顏色，使得惡神怪獸呈現張牙
舞爪的恐怖畫面，再加上距離的關係，在天頂的壁畫要用較深、
明顯與對比的顏料，才能使觀賞者留下印象。

　　一九二五年四月十四日沙金完成了全部美術館的壁畫。訂了
十八日的船票要去波士頓。艾蜜麗在當天夜晚邀請了最熟悉的朋
友共同慶祝，熱鬧的度過一晚，不料第二天清晨被發現在床上看
書的沙金，已因心臟病發作而去世。享年六十九，與其父同壽。

墜機　1918年　水彩、鉛筆、粉彩、畫紙　34.2×53.3cm　英國皇家戰爭博物館藏

　　沙金過世之後，姊妹兩人將沙金的素描、寫生稿、設計草圖
與研究資料和油彩的練習畫，分別贈送給美國東岸的幾所大學，
此中哈佛大學得到四百件，希望能對教學有所幫助。這些當年的
心血作品全有沙金的簽名。

　　波士頓美術館整個樓梯部分的壁畫，因沙金離世，延到十一
月才開始安裝。特別請了三位墨西哥最有名的壁畫藝術家協助。
好在這不是第一次合作，而又有建築師監督，仍然動員了十多位
專家，花了好幾個禮拜才全部完工。這項號稱廿世紀美國文藝復
興的代表作，不只顯示了沙金的藝術才華，也使得壁畫漸為美國
接受，從藝術邁向社會與政治的功能。

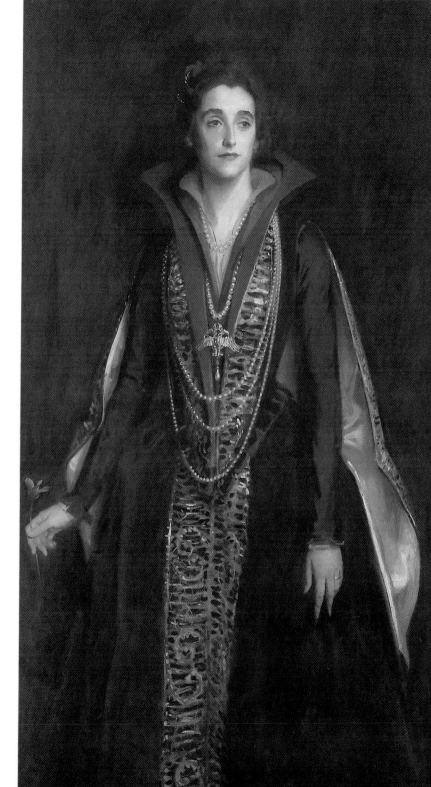

洛克菲維齊伯爵
夫人 1922年
油彩、畫布
161.3 × 89.8cm
私人收藏

辛那個格的速寫
1918-19年 炭
筆、畫紙 76.5
× 53cm 哈佛大
學佛格美術館藏
（左頁圖）

美術館壁畫重新整修

　　一九九八年五月美術館決定將離地七十呎高的廿幅畫與十八面淺浮雕重新整修。這批畫在當年完成之後，經過七十五年，當時曾經參加安裝工程人員如今一個也不在了，所以先成立一個「測試小組」調查、檢視與清理試驗，然後決定步驟，整整費了一年時間來處理一千九百平方呎的壁畫與一千平方呎的淺浮雕。

　　清理表面要先除去灰塵、骯髒、油質、纖維、煤煙與尼古丁。由於美術館靠近大馬路，汽車來往造成的油煙及附近幾所大學餐廳油煙均影響到空氣品質，使得不夠密合的建築物都被這些污氣侵襲。早期館內不禁煙，也留下禍害。加上屋頂滲水，導至畫面龜裂，乾後留有氣泡、褪色等現象。

　　為了恢復壁畫原貌，有的地方要重新上色，不只顏色要相同，質料也要相近而不排斥。當然現今科技的進步，有的原料比以往更理想，但仍需經過化驗、分析成分，才能決定是否可用。美術館請教了各國藝術修補專家，務必保持原畫原貌。

　　由於當年根本未曾考慮拆卸問題，所以工作人員只好爬到離地五十呎的臨時架台上去修補，不過壁畫修補的全程，後來在畫展會場以電腦畫面做了詳盡的介紹。

　　動員了六十餘位專家學者與技術人員重新整修過的壁畫，在一九九九年六月再度開放。讓所有壁畫中的希臘眾神，不論是男是女，重新發揮神力與威嚴，使英雄們的功蹟與該館共存共榮。

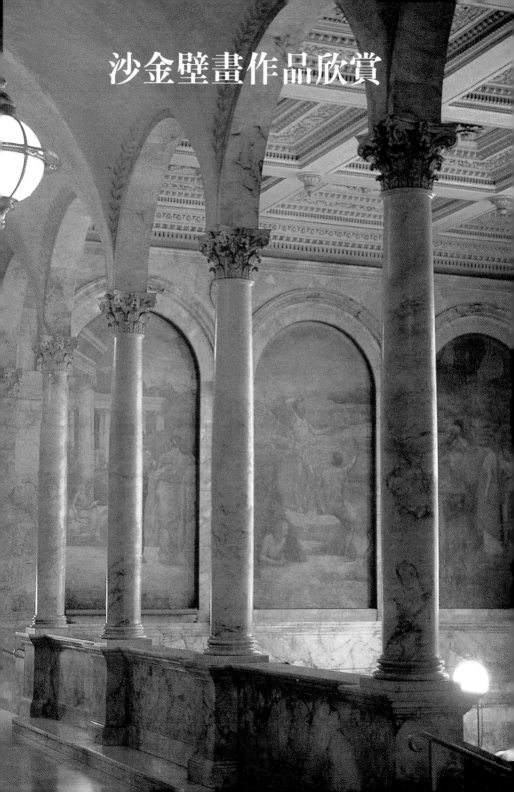

沙金壁畫作品欣賞

波士頓圖書館

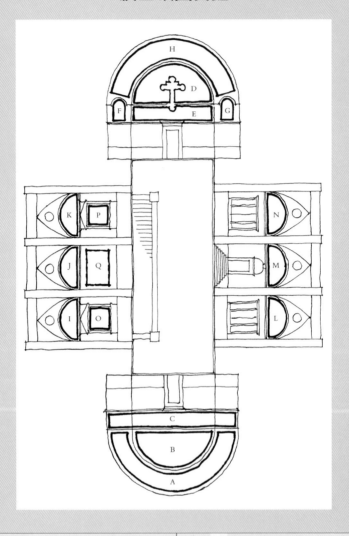

1895	A	Pagan Gods (Astarte.腓尼基的神 Moloch 閃米族的神)- 異教徒的神
	B	Oppression of Israelites- 以色列人的壓迫
	C	Frieze of Prophets- 先知們的橫飾
1903	D	Trinity, Crucifixion- 三位一體，釘死於十字架
	E	Frieze of Angels- 天使們的橫飾
1916	F	Handmaid of the Lord- 主的侍者
	G	Madonna of Sorrows- 悲傷的聖母

1916	H	Mysteries of the Rosary- 經典的奇蹟
	I	Gog and Magog J Israel and the Law- 以色列和律法
	K	Messianic Era- 彌賽亞時代
	L	Hell- 地獄
	M	Judgment- 審判
	N	Heaven- 天堂
1919	O	Synagogue- 猶太教會堂
	P	Church- 教堂
	Q	Christ Preaching- 基督傳福音（未完成）

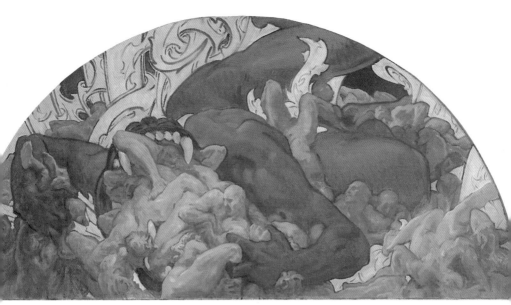

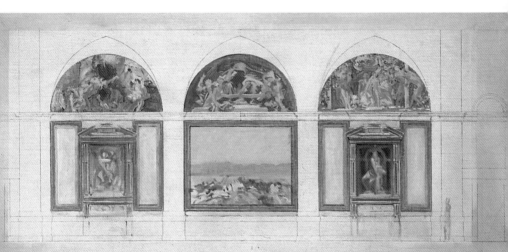

習作：地獄中的人的半圓弧形飾圖　1909-14 年　油彩、畫布　84.5 × 168.3cm　麻省史密斯學院美術館藏（上圖）

習作：東牆的畫飾　1915-16 年　油彩、石墨、畫布　111.8 × 158.1cm　波士頓圖書館（下圖）

波士頓美術館壁畫內容

繪畫　*The Paintings*

1. Architecture, Painting, and Sculpture Protected by Athena from the Ravages of Time	希臘女神阿威娜司智慧、藝術、學問、戰爭
2. Astrononmy	天文
3. Classic and Romantic Art	古典與浪漫藝術
4. Prometheus	為天神所罰　讓鷹啄內臟
5. The Sphinx and the Chimaera	人頭獅身與吐火獸
6. Ganymede and the Eagle	為眾神酌酒美少年與老鷹
7. Apollo and the Muses	音樂神阿波羅與九位繆司女神
8. Music	音樂
9. Perseus on Pegasus Slaying Medusa	宙斯之子騎飛馬殺女怪
10. Atlas and the Hesperides	雙肩揹天的阿特拉斯與赫斯珀里得斯
11. Chiron and Achilles	人首馬身教英雄射箭
12. Orestes Pursued by the Furies	復仇女神追捕俄瑞斯特斯
13. Phaetbon	太陽神之子被宙斯雷電擊斃
14. Hercules and the Hydra	大力士斬除九頭蛇
15. The Winds	四位風神
16. Apollo in His Chariot with the Hours	阿波羅與時間爭鬥
17. Science	科學
18. The Unveiling of Trutb	揭露真相
19. Philosophy	哲學
20. The Danaides	女神傾注智慧之泉

淺浮雕　*The Bas-Reliefs*

a. Satyr and Nymph	森林之神與美麗少女
b. Three Dancing Figures	三位舞者
c. Arion	詠敘唱
d. Three Graces	三位女神
e. Aphrodite and Eros	女神與愛神
f. Chiron and Achilles	人首馬身教英雄射箭
g. Eros and Psyche	愛神和美女
h. Fame	聲望
i. Dancing Figures with Torches	舉火炬的舞者
j. Figures, Foliage and Urns	人物，葉飾與甕
k. Men Racing	競跑
l. Men Racing	競跑
m. Figures, Foliage and Urns	人物，葉飾與甕
n. Dancing Figures with Torches	舉火炬的舞者

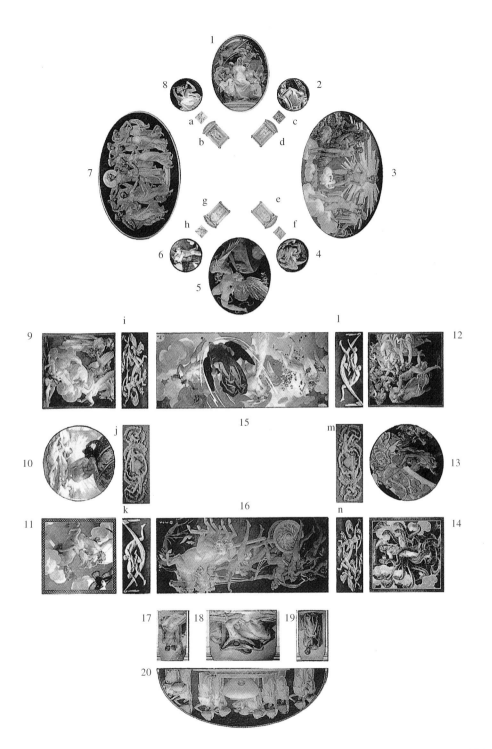

仰視拱形圓頂的壁畫

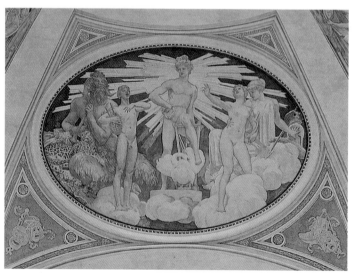

古典與浪漫藝術

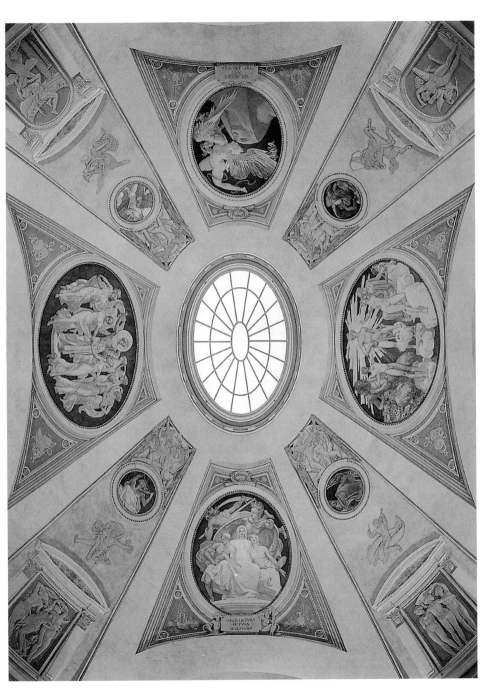

仰視拱形圓頂的壁畫

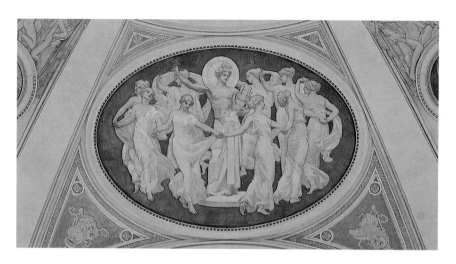

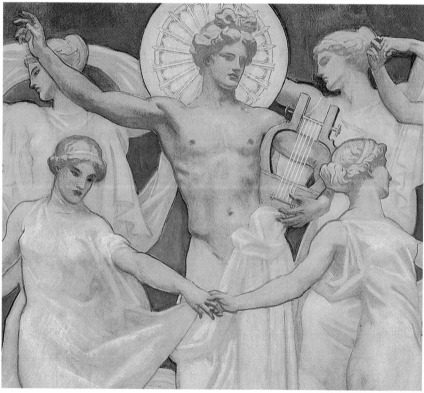

音樂神阿波羅（司文藝和科學）與九位繆斯女神（都是宙斯和記憶女神之女）（上圖）

音樂神阿波羅與九位繆斯女神（局部）（下圖）

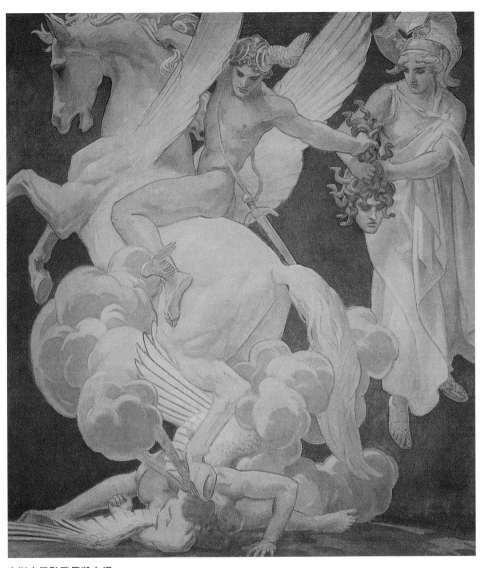

宙斯之子騎飛馬殺女怪
宙斯之子珀爾修斯是殺死女怪梅杜莎（凡看她一眼者，都會變成石頭）並從女怪手中救出安卓梅達的
英雄

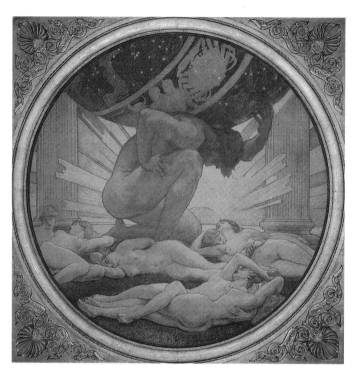

希臘神話中的阿特拉（以肩頂天的巨神）與赫斯珀里得斯（在西方極樂群島替天后赫拉看守金蘋果園的眾仙女）

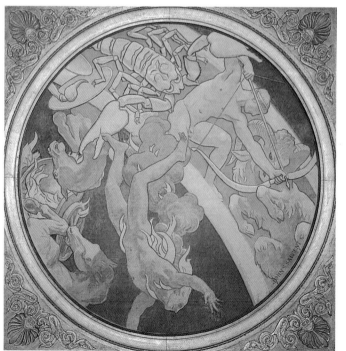

法厄同（太陽神之子）被宙斯雷電擊斃

法厄同駕其父的太陽車狂奔，險使整個世界著火焚燒，幸而宙斯見狀用雷將其擊斃，使世界免遭此難

人首馬身教英雄射箭
客戎與阿基利斯
客戎乃半人半馬的怪物，博學多智，以醫技聞名，曾是阿基利斯的老師

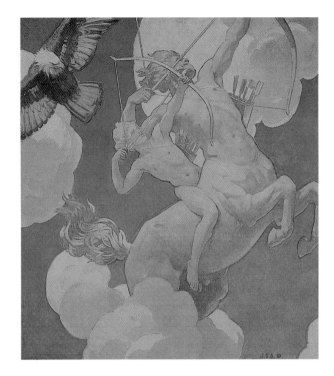

大力士斬除九頭蛇
大力士海格利斯乃主神宙斯之子，力大無比，以完成十二項英雄事績聞名。相傳割去九頭中任何一頭，又會生出兩頭，最後由大力神所殺滅。

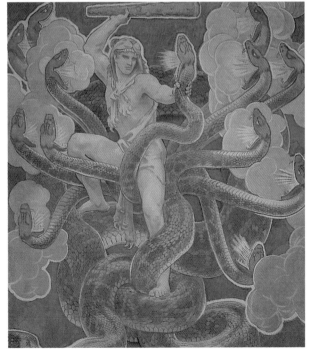

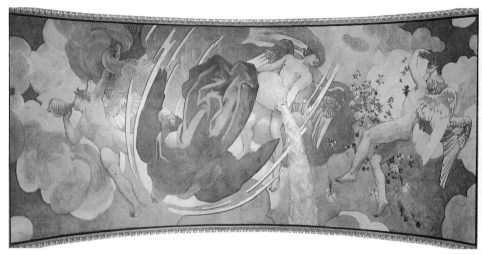

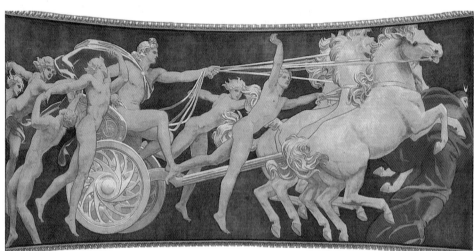

四位風神

風神主司人類的財富，裹黑袍的北風主司閃電，溫柔的西風散花，南風拿著陶罐傾水成雨，東風則用海螺吹起狂風（上圖）

阿波羅與時間爭鬥

太陽神阿波羅駕著金馬車帶走月神亞特米絲，馬車旁飛躍的個體，象徵「時間的飛速」。（下圖）

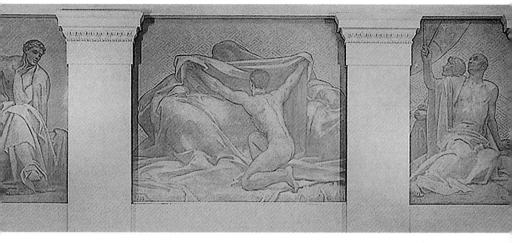

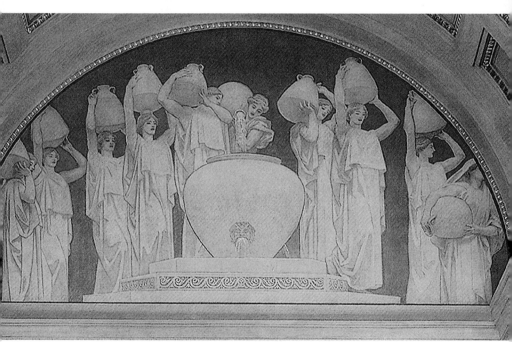

科學、揭露真相、哲學（上圖由左至右）

女神傾注智慧之泉

達那伊得斯姐妹（亞古斯或達那斯的五十位女兒，其中除海伯娜斯卓一人外，另四十九人都聽命於父親，犯下殺夫之罪，遂被罰在地獄中永遠用罐取水）（下圖）

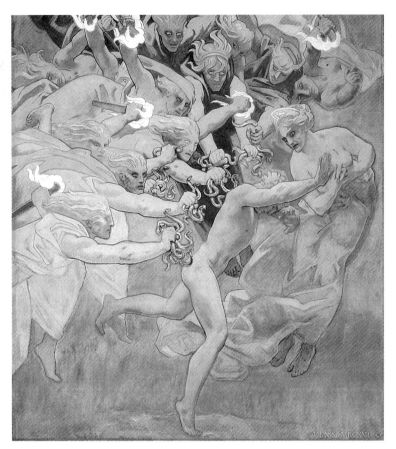

復仇女神追捕俄瑞斯特斯

俄瑞斯特斯乃特洛伊戰爭中希臘聯軍統帥阿伽門儂之子，因其母與阿基斯托私通又殺害其父，於是替父報仇，殺死母親及姦夫。（上圖）

競跑　淺浮雕　1919-219（下圖）

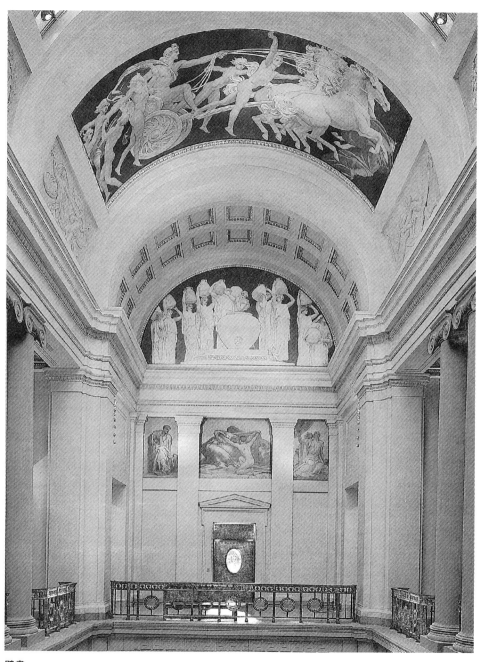

壁畫

沙金素描作品欣賞

John S. Sargent 1916

J・卡羅・貝克威斯　1874 年　鉛筆　22.9 × 15.2cm　哈佛大學佛格美術館藏

席爾斯夫人　1916 年　素描　62.2 × 46cm　私人收藏（左頁圖）

保羅・賀勒　1880 年後期
粉臘筆　49.5 × 44.8cm
哈佛大學佛格美術館藏
（上圖）

X 夫人　1883 年　鉛筆
24.4 × 25.6cm　哈佛大學
佛格美術館藏（下圖）

娜堤・胡斯里　1888 年
鉛筆　23.5 × 14.9cm　耶
魯大學美術館藏（右頁圖）

習作：＜歡喜神話＞裡耶穌誕生篇的聖母 1903-
12 年 炭筆 62.2 × 45.7cm 波士頓美術館藏

習作：＜悲傷神話＞裡的晨間天使 1903-12 年
炭筆 60.9 × 46.9cm 波士頓美術館藏

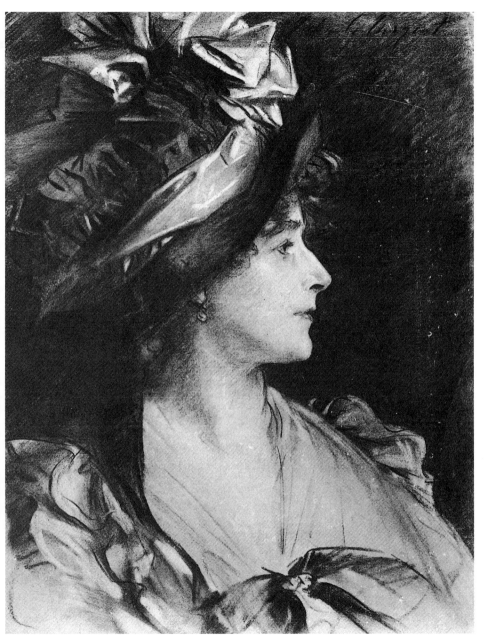

G・金斯頓　1905 年　素描　60.1×45.7cm　劍橋大學國王學院藏

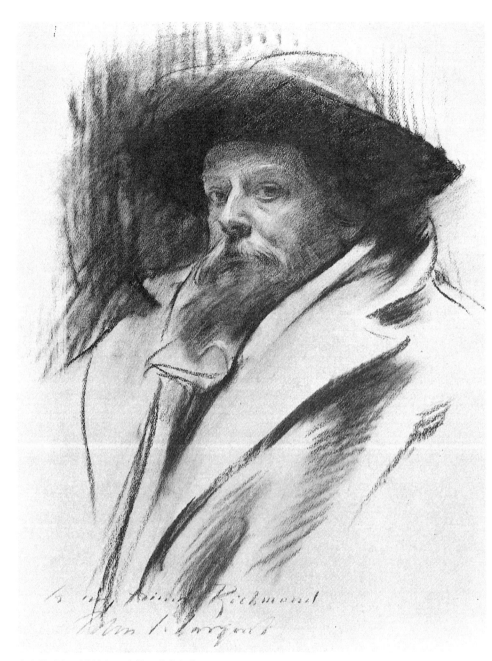

李察蒙爵士　1912 年　素描　私人收藏

理查・W・黑爾二世　1917年　鉛筆　61×45.
1cm　私人收藏（左上）

黛・艾莎・史密斯　1901年　素描　60×46cm
英國國家肖像美術館藏（左下）

韋伯夫人　1911年　素描　55.9×42.5cm　哈
佛大學佛格美術館藏（右上）

米爾斯夫人　1919年　素描　紐約大都會美術館
（右下）

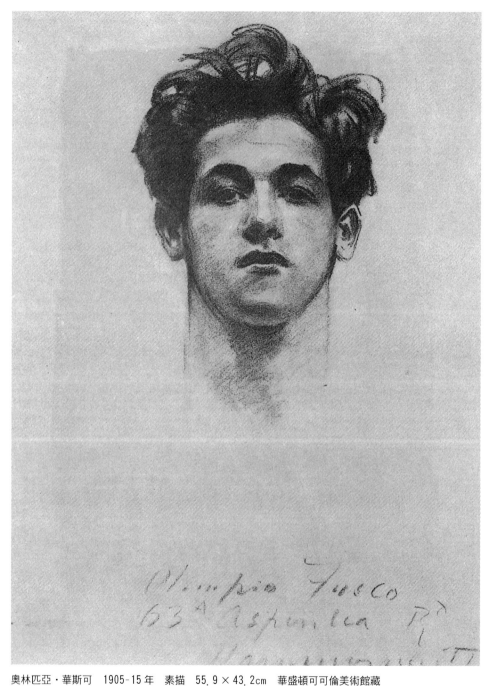

奧林匹亞・華斯可　1905-15 年　素描　55.9 × 43.2cm　華盛頓可可倫美術館藏
（此素描中人物即是沙金壁畫中的模特兒之一）

保羅・曼序　1912年　鉛筆　54×41.7cm　紐約大都會美術館藏

沙金年譜

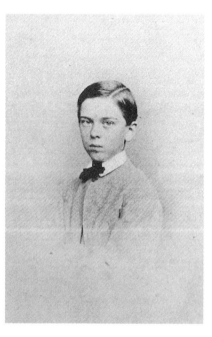

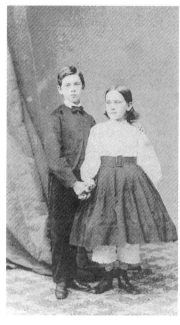

沙金　攝於慕尼
黑，1867年
（左圖）

沙金及妹妹艾蜜
麗　攝於1867
年（右圖）

一八五六　一月十二日沙金出生於義大利的翡冷翠，父母為
　　　　　美國人。父親是醫生費威廉，母親名叫瑪麗。一
　　　　　八五四年秋天他們離開了美國的費城到歐洲。

一八五七　二歲。妹妹艾蜜麗出生於羅馬。費威廉辭掉外科
　　　　　醫生的職務。

一八六〇　四歲。秋天艾蜜麗發生意外，背骨與脊柱受傷。
　　　　　二月費威廉第三個女兒瑪麗出生。春天和夏天一

沙金　攝於巴黎，1874 年

家人在瑞士，九月在尼斯。

一八六五　九歲。瑪麗去世。五月，費威廉坐船回美國，其
　　　　　他家人留在瑞士。九月全家在倫敦會聚。十月到
　　　　　巴黎。十一月到尼斯。

一八六七　十一歲。次子費威廉出生。

一八六八　十二歲。旅行到西班牙，包括巴塞隆納、馬德里
　　　　　各大城。十月到尼斯參加短期學校教育。十一月
　　　　　到羅馬跟著德籍美國人卡爾（Carl Welsch）學畫
　　　　　他是一位風景畫家。

一八六九　十三歲。小費威廉去世。沙金在翡冷翠臨摹一些
　　　　　名畫。

一八七〇　十四歲。四女薇歐蕾出生於翡冷翠。沙金進了學
　　　　　校。六至十月在瑞士，製作了不少阿爾卑斯山的
　　　　　水彩畫。

一八七一　十五歲。十一月在德國的德勒斯登學習拉丁文、

希臘文、數學、地理、歷史和德文，準備參加入
學考試。

一八七二　十六歲。艾蜜麗病重，因而沙金的第一次正式學
　　　　　校教育被迫停頓，全家搬到柏林。夏天全家人在
　　　　　提洛爾，沙金感染了傷寒症。

一八七三　十七歲。費威廉回美國，眷屬留在威尼斯，全家
　　　　　又在瑞士相會。十月他們住進翡冷翠新的公寓。
　　　　　沙金進了當地的學校。

一八七四　十八歲。到巴黎為沙金尋找畫室。父子兩人拜訪
　　　　　了名畫家杜蘭，四天後沙金正式入門。畫室暑期
　　　　　放假，沙金與家人團聚。九月在巴黎，準備全國
　　　　　藝術會考。十月和一些美國畫家見面，分享經

沙金　攝於巴黎，1880 年

驗，合用畫室。通過了會考，在一六二個考生中
名列三七。

一八七五　十九歲。一月隨杜蘭和另外二位學生到尼斯作寫
　　　　　生旅行。

一八七六　二十歲。與印象派畫家莫內會面。五月和母親與
　　　　　艾蜜麗首度回美國。在費城參觀「美國建國百年
　　　　　展」。並到加拿大蒙特婁和尼加拉瀑布旅行。十
　　　　　月坐船回利物浦。

一八七七　二十一歲。參加第三次會考，名列第二。這是杜
　　　　　蘭學生中名次最優者，也是美國學生中成績最好
　　　　　的。五月為華斯小姐畫像並在沙龍展出。與同學
　　　　　幫助杜蘭完成盧森堡皇宮頂樓的裝飾畫。六月美
　　　　　國畫家協會成立，沙金被選為評審。

一八七八　二十二歲。美國畫家協會在紐約首展。〈拾牡蠣〉
　　　　　在會場展出。此畫獲得沙龍展相當高的評價。杜
　　　　　蘭同意坐著讓沙金畫像。凡妮・華斯小姐的畫像
　　　　　在巴黎的國際博覽會出現。八月在卡布里島畫了
　　　　　一系列模特兒露沁娜的研究。

亨利・懷特夫人　1883年　油彩、
畫布221×139.7cm　華盛頓可可
倫美術館藏

一八七九　二十三歲。〈卡布里女郎〉在紐約的美國畫家協會
　　　　　展出。〈杜蘭畫像〉和〈橄欖叢樹旁的卡布里女郎〉
　　　　　同時在沙龍出現，前者獲得佳作。次年他不必經
　　　　　過選拔，可以直接參展。為丕勒龍這家人畫像，
　　　　　包括他本人、妻子、小孩和母親。九月初到西班
　　　　　牙旅行兼臨摹名畫。

一八八〇　二十四歲。二月回巴黎，完成了含有宗教味道的
　　　　　〈摩洛哥女郎〉。〈杜蘭畫像〉又在美國畫家協會
　　　　　展出。五月時〈丕勒龍夫人〉和〈摩洛哥女郎〉同

時在沙龍會場出現。和兩位美國畫家到荷蘭仿製
哈爾斯的名作。

一八八一　二十五歲。〈卡布里女郎〉和小幅人像在紐約的美
　　　　　國畫家協會展出。五月時四幅畫於沙龍參展，榮
　　　　　獲銀牌獎。二張威尼斯水彩畫和兩張人像：一是
　　　　　〈丕勒龍的子女〉一是〈雷夢夫人〉。當年金牌獎
　　　　　從缺。為作家佛儂畫素描。巨幅全身像〈波基醫
　　　　　生〉完成。加緊工作畫〈西班牙舞蹈〉。

羅伯・路易斯・史第文森和其夫人　1885年
油彩、畫布　52.1×62.2cm　私人收藏
（上圖）

羅伯・哈里遜　1886年　油彩、畫布　156.2
×78.2cm　私人收藏（右圖）

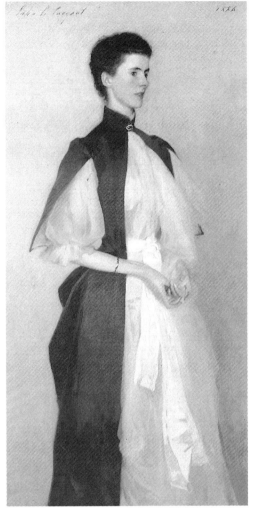

一八八二　二十六歲。〈西班牙舞蹈〉與〈手執薔薇的小姐〉
　　　　　在沙龍展出。〈波基醫生〉在英國皇家學院參展。
　　　　　八月在威尼斯。十月在翡冷翠。十一月回巴黎。
　　　　　〈西班牙舞蹈〉在紐約、波士頓展出。完成〈波特
　　　　　家的四千金〉。

一八八三　二十七歲。與家人在尼斯相聚。回巴黎繪〈Ｘ夫
　　　　　人〉與〈亨利・懷特夫人〉。〈手執薔薇的小姐〉
　　　　　在紐約美國畫家協會展出。〈波特家的四千金〉在

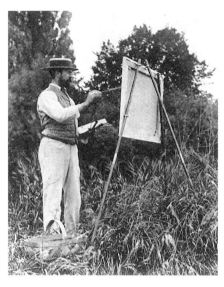

沙金　攝於美國，1890 年（上圖）

沙金　攝於英國渥契斯特郡，1889 年（左圖）

沙龍展出。佛儂訪問沙金在巴黎的新畫室。

一八八四　二十八歲。參觀「莫內回顧展」，花了五八○法朗
　　　　　購油畫作為研究。在巴黎遇作家亨利詹姆士。開
　　　　　始畫〈葳可小姐們〉。三月底抵倫敦，詹姆士陪同
　　　　　參觀畫展，會見多位英國畫家。〈Ｘ夫人〉在沙龍
　　　　　展出。〈亨利・懷特夫人〉在英國皇家學院參展。
　　　　　拜訪亞伯特夫婦。繪湯瑪斯家庭成員。為羅伯・
　　　　　路易士・史第文森繪人像。年底回巴黎。

一八八五　二十九歲。三月在尼斯與家人相會。〈葳可小姐
　　　　　們〉與〈亞伯特夫人〉同時在沙龍展出。夏天拜訪
　　　　　莫內的家居，同時完成〈莫內在樹林一角作畫〉。
　　　　　為羅伯・路易士・史第文森和他太太畫了人像底
　　　　　稿。和朋友乘船遊泰晤士河。開始製作〈康乃
　　　　　馨、百合、百合與薔薇〉。

一八八六　三十歲。畫〈羅伯・哈里遜夫人〉。被選為美國畫
　　　　　家協會的評審。三月決定永久定居倫敦。五月沙
　　　　　龍展出了〈伯克哈和路易士夫人〉。秋天在倫敦趕

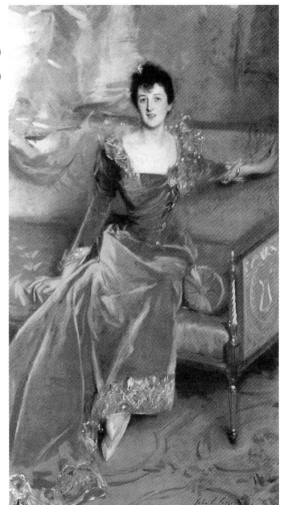

工〈康乃馨、百合、百合與薔薇〉。十月時，由亨
利・詹姆士的介紹認識了迦得納夫人。

一八八七　三十一歲。被聘為「新英國藝術俱樂部」畫展的評
審。〈康乃馨、百合、百合與薔薇〉在皇家學院展
出，隨後以七百英磅售出。夏天去法國訪問莫
內。和朋友在泰晤士河設了活動畫室。九月為詹姆
士夫人畫像。十月《哈潑月刊》刊出了亨利・詹姆

231

沙金　攝於倫敦，1900 年（左圖）

沙金　攝於 1914 年（右圖）

士報導沙金的文章。

一八八八　三十二歲。完成了〈迦得納夫人〉。第一次個展非
　　　　常成功，展出二十二件作品，包括有〈西班牙舞
　　　　蹈〉、六幅人像、三件威尼斯風景、一張水彩和
　　　　素描研究。《藝術期刊》登載了史提芬遜對沙金作
　　　　品的介紹。〈樸萊費夫人〉在沙龍展出。十九日從
　　　　紐約回英國利物浦。畫了一系列戶外的景緻。十
　　　　月莫內到倫敦訪問沙金。

一八八九　三十三歲。畫像的聘約不停。成為沙龍畫展的評
　　　　審。捐助一千法朗為保存莫內名畫〈奧林匹亞〉留
　　　　在法國國家博物館。在英國皇家學院展畫三幅，
　　　　新英國藝術俱樂部展畫二件。紐約美國畫家協會
　　　　展畫二幅。

一八九〇　三十四歲。波士頓冬季畫展，包括有〈晨間散
　　　　步〉、〈畫家夫婦〉。開始畫〈卡門西塔〉與建築
　　　　師麥克進討論有關波士頓市立圖書館的裝飾壁

沙金　攝於瑞士辛普朗山口，
1910 年

畫。同意接受裝飾壁畫的任務，卻未正式簽約。
與妹妹回歐洲。年底與母親、兩個妹妹去埃及遊
歷，待在亞歷山大城研究壁畫。

一八九一　三十五歲。在開羅租畫室，沿尼羅河參觀。〈小
女孩畫像〉完成，在美國畫家協會展出。七月到
巴黎參加妹妹薇歐蕾婚禮。

一八九二　三十六歲。大部分時間全部花在壁畫上。〈卡門
西塔〉為巴黎盧森堡博物館購藏。

一八九三　三十七歲。正式簽約波士頓壁畫的第一次的三件
作品。〈漢默斯理夫人〉在「新畫廊」展出。〈安
格紐女士〉在皇家學院展出，獲得廣泛的讚賞，
提升了他在英國的知名度。芝加哥國際博覽會展
出八件人像和一幅埃及女孩的素描。

一八九四　三十八歲。被選為皇家學院的院士。在皇家學院
展出壁畫中的半圓壁和房頂的部分。完成了〈詩
人畫像〉。

一八九五　三十九歲。到波士頓監督波士頓圖書館安裝壁畫
〈希伯萊的結束〉。四月廿五日壁畫揭幕歡迎酒
會。受各地人士邀請，完成多幅人像，其中包括

沙金與利弗蒙上校　攝於美國蒙大拿州的格雷西爾公園
1916 年（左圖）

沙金　接受美國耶魯大學贈予的博士學位，1916 年
（右圖）

紐約中央公園的設計者歐姆斯坦。七月回歐洲，
赴西班牙複製葛利哥（El Greco）的作品，又到北
非。

一八九六　四十歲。為紐約大都會美術館畫收藏家，也是第
　　　　　二任總裁麥寬的畫像。完成三人組的畫像〈梅爾
　　　　　夫人和她子女〉。

一八九七　四十一歲。在西西里作壁畫研究。被選為皇家學
　　　　　院專任院士。

一八九八　四十二歲。為富商渥瑟姆像，這是他們家一系列
　　　　　畫像的第一張。完成了〈室內景致〉的油畫。年底
　　　　　專心在波士頓的壁畫〈救世的教義〉。

一八九九　四十三歲。完成了〈懷德漢三姊妹〉。第二屆個展
　　　　　在波士頓舉行。四月與雕刻家沃迦斯塔斯討論如
　　　　　何安裝十字架的浮雕。

一九〇〇　四十四歲。捐出〈秋天的河景〉給「南非救助基金」
　　　　　在會場拍賣。擴大倫敦的畫室，將隔壁的三十一
　　　　　號租了下來並打通隔間。旅行至米蘭、翡冷翠、

波隆那各大城市。

一九〇一　四十五歲。受命畫愛德華七世的加冕典禮。和朋
　　　　　友去挪威，畫了很多假日的景致。

一九〇二　四十六歲。完成了〈波特蘭的公爵夫人〉。春天在
　　　　　西班牙待了三個星期。在皇家學院展出八件人
　　　　　像；包括全身像的〈陸伯丹公爵〉、〈韓特女士〉。

一九〇三　四十七歲。在波士頓安裝圖書館壁畫〈基督的末
　　　　　期〉的第一部分。到白宮畫羅斯福總統人像。第
　　　　　一次倫敦個展揭幕。十二月艾里斯有關沙金的專
　　　　　題論文在倫敦出版了。

一九〇四　四十八歲。八月完成〈畫室中的畫家〉。完成水彩
　　　　　〈小船中的婦女〉。爾後每年夏季與冬季的畫展中
　　　　　都有多幅水彩畫。同時加入皇家水彩畫協會。

一九〇五　四十九歲。對於畫人像覺得太辛苦而單調。波士
　　　　　頓美術館花了一千美金買了〈工作坊內的畫家〉。
　　　　　這是第一次非人像而由美國博物館價購的作品。

哈佛美術館中庭

十一月在敘利亞和巴勒斯坦作壁畫研究。同時完成十餘幅油畫和多達四十件以上的水彩畫。

一九〇六　五十歲。母親於倫敦去世。皇家學院第一次展出風景畫。十月在羅馬將田園、花圃、建築全都入畫。

一九〇七　五十一歲。宣布將放棄畫人像。英王愛德華七世推薦授予爵位。沙金以美國公民身份謝絕。與艾蜜麗、薇歐蕾及其子女同遊義大利。以姪女作為模特兒，畫了一系列外國人物的研究。

一九〇八　五十二歲。倫敦展出全是水彩畫。成為皇家水彩畫協會專任委員。

一九〇九　五十三歲。紐約展出八十六件水彩畫作品。布魯克林博物館花了二萬美元買了八十張。為波士頓圖書館壁畫設計半圓壁與拱形圓頂。〈三個女孩在花園閱讀〉為此時代表作。

一九一〇　五十四歲。倭特（Walter Sickert）在《新時代雜誌》（New Age）發表了有關沙金的專論。

一九一一　五十五歲。五月到巴黎參觀安格爾（Ingres）畫
　　　　　展。到阿爾卑斯山麓旅行與寫生，包括艾蜜麗、
　　　　　薇歐蕾等人同行。畫大理石採石場，共有二張油
　　　　　畫和十六幅水彩畫。

一九一二　五十六歲。第二屆水彩畫個展在紐約揭幕。波士
　　　　　頓美術館購買了四十五件作品。

一九一三　五十七歲。為亨利・詹姆士畫像。

一九一四　五十八歲。八月四日，英、法向德國宣戰。十日
　　　　　又向奧地利宣戰。沙金赴維也納取護照，經瑞士
　　　　　回倫敦。

一九一五　五十九歲。舊金山國際博覽會開幕，展出十三件作品，包括〈X夫人〉。

一九一六　六十歲。搭輪船赴波士頓，經過十三年再度訪美，停留了二年。紐約大都會美術館購買了〈X夫人〉。波士頓圖書館壁畫開始安裝。同意為波士頓美術館製作圓頂裝飾畫。七月旅行到加拿大，畫洛磯山。

一九一七　六十一歲。畫洛克菲勒人像。又以水彩畫了很多熱帶景象的鱷魚和棕櫚。為紅十字會畫威爾遜總統。

一九一八　六十二歲。前往西線戰場成為英國戰地畫家。看到英國士兵被瓦斯弄瞎眼睛，前後扶肩難行，步向包紮站，把這幅慘劇畫下有名的〈毒氣攻擊〉，可稱之代表作。辭謝皇家學院院長職務。

一九一九　六十三歲。受命畫〈大戰的將軍們〉。五月搭輪船到波士頓，為波士頓美術館圓頂裝飾畫立定案。〈毒氣攻擊〉被選為皇家學院年度代表作。為波士頓圖書館安裝第四階段的壁畫。

一九二〇　六十四歲。安裝波士頓美術館圓頂的裝飾畫。七月回英國開始畫〈大戰的將軍們〉。

一九二一　六十五歲。到紐約、波士頓。為安裝美術館裝飾壁畫。十月廿日，美術館圓頂壁畫安裝完成。回英國答應為哈佛大學威登勒紀念圖書館畫兩幅壁畫。

一九二二　六十六歲。哈佛圖書館壁畫安裝。

一九二三　六十七歲。全部時間花在波士頓美術館的壁畫上。

一九二四　六十八歲。在紐約「中央畫廊」舉辦一次回顧展。

一九二五　六十九歲。波士頓美術館壁畫完工。去美國監督安裝工程。四月十五日，與艾蜜麗和一些親近的

迦得納博物館中庭

朋友共同完餐。隨後心臟病發作，死於床上。告別式於西敏寺舉行。十一月波士頓美術館舉行了第一次的沙金紀念畫展。

一九二六　倫敦皇家學院與紐約大都會美術館都有紀念畫展。

一九九八　倫敦泰德美術、華頓國家美術館、波士頓美術館舉辦「沙金畫展」，巡迴二國三大城市，時間從一九九八年十月至一九九九年九月底。

一九九九　波士頓美術館、哈佛大學美術館及波士頓圖書館三個單位合辦「沙金的壁畫計畫」討論會。

國家圖書出版品預行編目資料

沙金：世紀水彩畫大師 = Sargent / 何政廣
主編. -- 初版. -- 臺北市：藝術家, 民89
面： 公分. --（世界名畫家全集）

ISBN 957-8273-62-2（平裝）

1. 沙金（Sargent, 1856-1925）- 傳記
2. 沙金（Sargent, 1856-1925）- 作品
　評論 3. 畫家 - 美國 - 傳記

909.952　　　　　　　　88010142

世界名畫家全集

沙金 Sargent

何政廣／主編　李家祺／譯寫

發行人　何政廣
編　輯　王庭玫・陳淑玲・魏伶容
美　編　陳彥廷
出版者　藝術家出版社

　　　　台北市重慶南路一段147號6樓
　　　　TEL：（02）23719692~3
　　　　FAX：（02）23317096
　　　　郵政劃撥：0104479-8號帳戶

總 經 銷　時報文化出版企業股份有限公司
　　　　　桃園縣龜山鄉萬壽路二段351號
　　　　　TEL：（02）2306-6842

印　刷　東　海彩色印刷有限公司
初　版　中華民國89年（2000）5月
定　價　台幣480元

ISBN　957-8273-62-2
法律顧問　蕭雄淋